세계 미술관 기행

알테 피나코테크

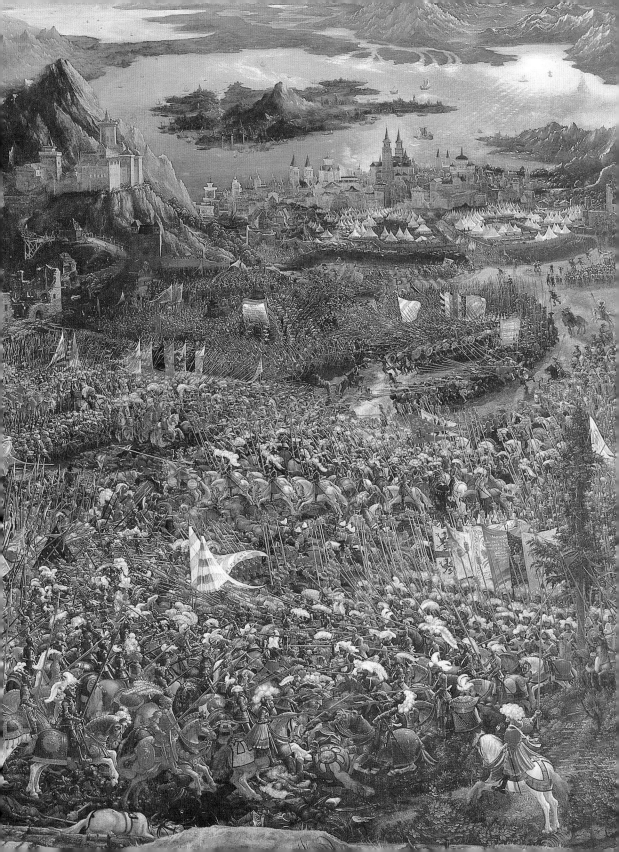

알테 피나코테크
뮌헨

실비아 보르게시 지음 | 하지은 옮김

마로니에북스

세계 미술관 기행

알테 피나코테크

지은이 실비아 보르게시
옮긴이 하지은

초판 1쇄 2014년 2월 15일

발행처 마로니에북스
등록 2003년 4월 14일 제 2003-71호
주소 (413-756) 경기도 파주시 문발동 파주출판도시 521-2번지
대표 02-741-9191
편집부 02-744-9191
홈페이지 www.maroniebooks.com

ISBN 978-89-6053-346-2
ISBN 978-89-6053-012-6(set)

* 책값은 뒤표지에 있습니다.

차 례

서 문

1988년 4월 한 남자가 바이에른 뮌헨의 알테 피나코테크로 들어왔다. 경비원들은 수상한 낌새를 전혀 알아채지 못했다. 누군가 옷 속에 염산이 든 병을 숨기고 들어와 작품에 뿌릴 거라고는 아무도 상상하지 못했다. 이 정신이상자는 몇 개의 전시실을 통과한 다음 행동에 돌입했다. 이 미술관의 가장 중요한 소장품 중 하나인 알브레히트 뒤러의 〈파움가르트너 제단화〉 앞에 이르자, 그는 염산을 꺼내 그림에 뿌렸다. 경비원들이 저지하기 전까지, 물감이 염산에 녹아 흘러 내렸다.

알테 피나코테크의 책임자들은 아마도 바티칸의 미켈란젤로 〈피에타〉가 망치질 당한 사건 이후 최악이라 할 수 있는 이 일로 쓰라린 교훈을 얻었다. 1998년에 미술관이 대중에 다시 문을 열었을 때, 큐레이터들은 이제 미술관이 매우 안전함을 강조했다. 알테 피나코테크의 모든 그림은 특별한 전자경보시스템으로 보호된다. 방탄유리에서 20센티미터 이내로 누군가 접근할 경우에 요란한 사이렌 소리와 함께 입구가 자동으로 차단된다. 방탄유리 아래의 그림을 좋아하는 사람은 아무도 없지만, 예기치 못한 염산 세례 앞에서는 별다른 대책이 없어 보인다. 이 미술관의 방탄유리는 반사방지처리가 되어 있고 열일곱 번의 망치질에도 약간의 흠집이 생길 뿐 끄떡없다. 경비원들이 달려와 저지하기에 충분한 시간이다.

현재 알테 피나코테크는 관람객에게 매우 안전하고 안락한 공간을 제공한다. 서점과 카페테리아(건축가 이리쉬 부쉬 바메링[iris busch wameling])가 새로 설치되었고 각 층은 새로운 엘리베이터로 연결된다. 좀더 예민한 관람객은 전시실 천장이 채광창으로 덮여 있고 수많은 카메라가 모든 각도에서 우리의 발걸음을 감시하고 있음을 알아차릴 것이다. 80개 이상의 카메라에서 컬러이미지가 전송된다. 왜 그렇게 많은 카메라를 설치했냐는 질문에 카메라가 전략상 매우 효과적이며 경제적으로 경비원의 무기보다 더 저렴하다는 답이 돌아왔다.

서비스 구역과 지하층에는 관람객의 눈에 띄지 않는 모든 것이 숨겨져 있다. 전시실의 공기를 조절하는 거대한 장치, 모니터, 컴퓨터, 탐지장치, 수장고에서 전시실 혹은 그 반대의 경우 작품을 옮기는 데 사용되는 공기조절장치를 갖춘 엘리베이터 등이 바로 그것이다. 5억 마르크가 든 방벽 안에서 유럽 회화의 놀라운 걸작들이 편안하게 잠들어 있다. 몇 개 예를 들자면, 조토의 〈최후의 만찬〉, 레오나르도 다빈치의 〈카네이션을 든 성모〉, 안토넬로 다 메시나의 〈수태고지의 마리아〉, 라파엘로의 〈템피 성모〉와 〈카니자니 성가족〉, 〈천막의 성모〉 등이 있다. 또한 티치아노의 〈앉아 있는 카를 5세의 초상〉과 티에폴로의 바이에른 제단화, 과르디와 카날레토(Antoni Canaletto)의 베두타도 빼놓을 수 없다.

뮌헨 알테 피나코테크는 이탈리아 그림뿐 아니라 플랑드르, 네덜란드, 독일의 그림으로도 유명하며, 판 데르 베이든, 멤링, 브뢰헬, 루벤스, 할스, 렘브란트의 작품을 소장하고 있다. 독일의 회화 중에서 파허의 제단화, 알트도르퍼의 전쟁그림, 뒤러의 숭고한 작품들이 눈에 띈다. 미술관에 소장된 뒤러의 작품은 14점에 달하는데, 그중에서 〈크렐 세폭화〉, 매혹적인 〈모피를 입은 자화상〉, 아름다운 〈파움가르트너 제단화〉, 성 게오르기우스와 에우스타기우스가 측면 패널에 그려진 〈동방박사의 경배〉를 언급하지 않을 수 없다. 마지막에 언급된 그림도 역시 염산 세례를 받았던 작품이다. 지금 보면 전혀 손상되지 않은 것 같지만 사실은 그렇지 않다. 이 그림은 다시 그려졌고, 유능한 복원가가 훼손의 흔적을 숨긴 것이다.

마르코 카르미나티

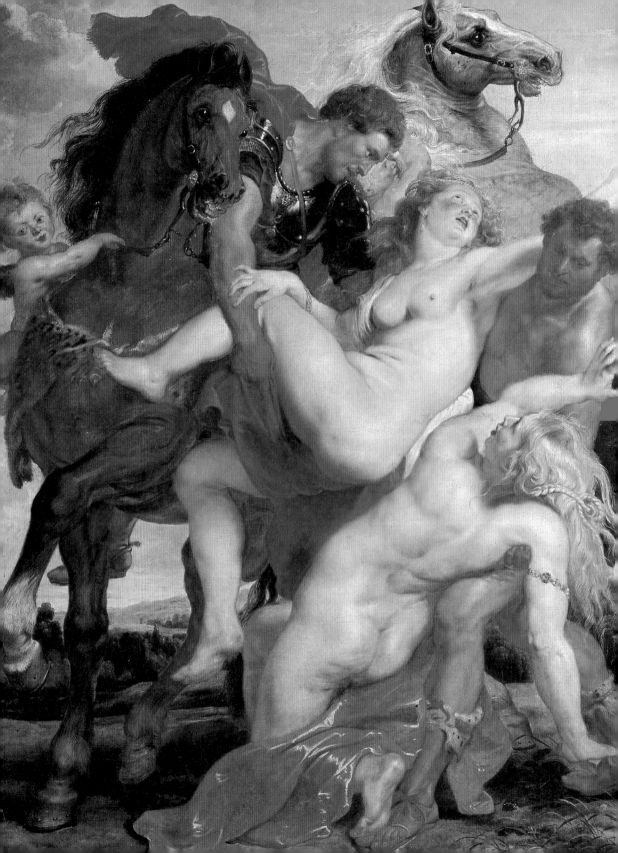

뮌헨 알테 피나코테크

"미란 자연의 신비로운 법칙의 발현이다. 그것이 나타나지 않는다면 자연의 법칙은 영원히 감춰져 있을 것이다." – 요한 볼프강 괴테

건축가 레오 폰 클렌체(Leo von Klenze)는 대공 루드비히 1세의 주문으로 1826년 4월 7일 알테 피나코테크 건설에 착수했다. 이 미술관은 1836년에 완공되었다. 뮌헨의 알테 피나코테크는 비텔스바흐(Wittelsbach) 가문의 군주들이 300년 이상 수집했던 바이에른의 풍부한 회화적 유산을 수용하기 위해 건설되었다.

바이에른의 빌헬름 4세와 그의 아내 바덴의 야코베아는 뮌헨의 저택인 루스트하우스(쾌락의 집)를 장식하고 저명인사들을 찬양하기 위해, 1528년부터 여러 독일화가에게 주문한 중요한 역사화를 소장하고 있었다. 이 소장품이 알테 피나코테크 컬렉션의 첫 번째 핵을 형성했고, 그중에서 알트도르퍼의 멋진 작품인 〈알렉산더 대왕의 전쟁〉은 오늘날까지 남아 있다. 이는 당시 뉘른베르크와 프랑크푸르트 같은 다른 도시의 활기에 가려졌던 바이에른 군주들의 미술에 대한 관심의 출발점이었다. 빌헬름의 아들 알베르트 5세와 함께 비텔스바흐 왕가의 진정한 수집이 시작되었다. 미술전문가들에게 둘러싸여 있던 그는 특히 기이하고 사치스러운 물건들을 좋아했는데, 이는 1565년에 역사학자 사무엘 퀴켈베르크(Samuel Quickelberg)가 말한 '테아트룸 문디(theatrum mundi, 세상이라는 극장)'를 연상시켰다. 알베르트 5세 통치기(1550~1579)에 반종교개혁 편에 섰던 뮌헨은 정치경제적 위상의 제고와 더불어 독일 르네상스의 예술적, 문화적 중심지로 성장했다. 알베르트 5세가 안티콰리움(Antiquarium, 고대유물의 방_역주)을 조성한 1569~1571년에 미술품의 수적 증가가 이루어지면서 컬렉션이 풍부해졌다. 반원형 천장이 있는 긴 형태의 이 방은 야코포 스트라다(Jacopo Strada)와 빌헬름 에게클(Wilhelm Egkl)이 설계한 곳이며, 유럽 르네상스의 가장 거대한 비종교적 건물 중 하나이다. 처음에는 전시실로 사용되었다가 나중에 축제공간으로 바뀌었다.

대공 막시밀리안 1세의 섭정기에는 뒤러의 주요 작품들이 컬렉션으로 편입되었다. 막시밀리안은 뉘른베르크 성 카타리나 교회에서 〈파움가르트너 제단화〉를 얻는 데 성공했다. 또한 설교자 교회에서 〈죽은 그리스도 애도〉를, 우여곡절 끝에 1627년 마침내 웅장한 패널화 〈네 명의 사도〉까지 입수하게 된다. 이 시기에 대공은 루벤스의 귀중한 작품 수집을 시작했다. 루벤스

대(大) 피테르 브뢰헬
〈게으름뱅이의
천국〉(부분)
1567년

는 1618년에 바이에른의 막시밀리안에게 보낸 편지에서 〈사자사냥〉에 대해 언급하기도 했다. 1628년에 작성된 막시밀리안의 소장품 목록에는 다수의 고대유물과 '총애하는' 뒤러의 그림 외에도 독일 거장(대(大) 크라나흐, 부르크마이어, 대(大) 홀바인)과 플랑드르 거장(루카스 판 레이든, 대(大) 브뢰헬 등)의 중요한 작품이 열거되어 있다.

30년 전쟁(1618~1648) 와중에 뮌헨은 스웨덴의 구스타프 아돌프(Gustavo Adolfo)에게 점령되면서 인구통계상 뚜렷한 변화가 생길 정도로 심각한 피해를 입었다. 이런 상황에서 수없이 많은 미술품이 소실되었다(훗날 일부만 되찾았다). 1679년까지 바이에른의 미술계는 반격을 경험했다. 막시밀리안의 아들 페르디난트 마리아(Ferdinando Maria)가 그림보다 사교생활에 더 관심이 많았기 때문이었다.

할아버지의 뜻을 이어간 것은 손자 막시밀리안 에마누엘(Massimiliano Emanuele)이었다. 관대한 미술후원자이자 사치품 애호가였던 그는 그림뿐 아니라 값비싼 직물, 금은세공품, 청동제품, 태피스트리, 가구 등도 수집했다. 네덜란드 총독을 역임한 덕분에 매우 귀중한 작품 105점이 그의 컬렉션에 새로 들어왔는데, 그중에는 루벤스의 작품 12점(〈엘렌 푸르망 초상〉, 풍경화 몇 점, 현재 다른 컬렉션에 소장된 다른 그림들), 판 다이크의 작품 15점, 스니데르스, 브뢰헬, 무리요의 그림 등이 포함되어 있다.

사보이의 아델라이드와 결혼한 막시밀리안 에마누엘은 이탈리아 화가들과도 접촉했다. 이탈리아 회화는 유럽의 주요 궁정에서 온 작품들과 더불어, 뮌헨과 님펜부르크 성을 장식했다. 그의 컬렉션은 명망 높은 유럽의 회화 컬렉션 중 하나를 대표하게 되었다. 이처럼 어마어마한 양의 미술품이 축적되면서 슐라스하임 성의 건설을 더 이상 미룰 수 없게 되었고, 1719년에 마침내 성이 완성되었다. 대공의 야심찬 계획에 따라, 베르사유의 사치스러움을 모방한 이 성에는 컬렉션의 가장 대표적인 그림을 전시하기 위한 거대한 갤러리가 설치되었다. 다른 그림들도 성의 각 방에 전시되었다. 모든 컬렉션이 이전되면서 슐라스하임 컬렉션은 당시 유럽에서 가장 방대한 컬렉션으로 간주되었다.

막시밀리안 에마누엘의 아들이자 후계자인 카를 알베르트(Carlo Alberto)는 소장품에는 거의 흥미가 없었다. 컬렉션 확장 대신에, 그는 1745년부터 막시밀리안 3세 요제프와 함께 작품 전체를 보존, 복원하고 목록을 작성하는 데 큰 관심을 쏟아 부었다. 1777년에 막시밀리안 3세 요제프(Massimiliano III Giuseppe)가 세상을 떠나면서 비텔스바흐의 바이에른 계보가 단절되고, 줄츠바흐의 카를 테오도르(Carlo Teodoro)에게 왕위가 계승되었다. 뮌헨에 거주하지 않았던 그는 뒤셀도르프에 멋진 갤러리를 남겼다. 그가 건축한 호프가르텐 갤러리(Hofgartengalerie)에는 슐라스하임, 님펜부르크, 뮌헨의 저택에 있던 가장 중요한 작품 700점이 전시되었다. 미술은 이때 처음으로 장식이라는 단순한 욕망이 아니라, 고유의 문화적이고 양식적 의미에 의해 검토되었다. 게다가 계몽군주였던 카를 테오도르에 의해 대중들이 갤러리에 자유롭게 드나들 수 있게

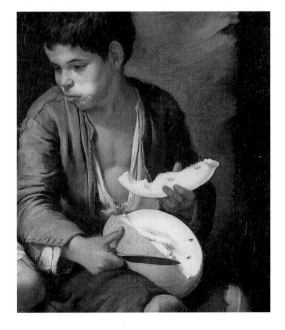

바르톨로메
에스테반 무리요
〈과일 먹는 아이들〉(부분)
1670년경

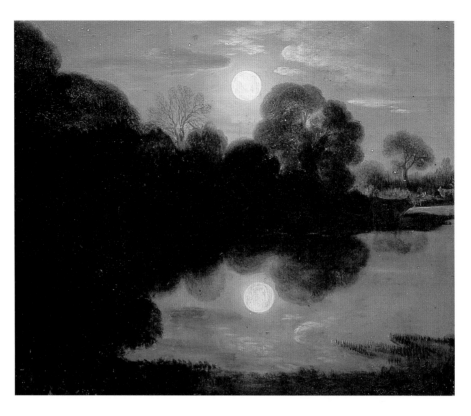

아담 엘스하이머
〈이집트로의
피신〉(부분)
1609년

되었다. 1796년에 프랑스 혁명군이 뮌헨을 위협하기 시작하자, 소장품 대다수가 거의 1년간 린츠와 슈트라우빙으로 차례로 이전되었다. 1798년에도 프랑스군이 전진함에 따라, 만하임 컬렉션이 뮌헨으로 이전되었다. 1716년에 창립된 만하임 컬렉션에는 루벤스와 렘브란트의 명작과 이탈리아, 스페인, 플랑드르, 네덜란드 화파의 거장들의 작품을 비롯한 200점 이상의 그림이 소장되어 있다.

카를 테오도르가 1799년에 세상을 떠나면서 팔츠를 통치하던 비텔스바흐의 계보가 끊기고 왕위는 팔츠–츠바이브뤼켄(Pfalz-Zweibrücken) 가계로 계승되었다. 막시밀리안 4세 요제프는 츠바이브뤼켄 컬렉션을 바이에른 뮌헨으로 옮겼다. 네덜란드 작품을 선호했던 이 컬렉션은 부셰(〈엎드린 소녀〉), 샤르댕(〈요리하는 여인〉), 로랭의 세련된 작품과 더불어 프랑스적 취향으로 편향되었다. 프랑스군의 공격이 계속되면서 뮌헨의 통치자들은 은밀한 피난처를 찾아 뮌헨의 미술품을 숨길 수밖에 없었다. 그럼에도 불구하고 나폴레옹의 지휘관들은 알트도르퍼의 〈알렉산더 대왕의 전쟁〉을 비롯해 72점의 작품을 몰수했다. 뮌헨 시는 1815년에 알트도르퍼의 그림과 몰수된 작품 중 27점(반면 45점은 프랑스에 남아 있게 된다)을 되찾았다. 프랑스 혁명의 여파로 수도회들

이 통합되고 교회재산이 몰수되었던 1803년부터 바이에른과 티롤지방의 교회와 수도원의 미술품들이 편입되면서 뮌헨의 컬렉션들이 추가로 확장되었다. 10년간 가장 중요한 걸작들이 선별되었고 초기 독일 작품이 풍부해졌다. 총 1,500점에 이르는 독일회화에는 프랑켄의 슈바르츠바흐 수도원에서 온 티에폴로의 웅장한 〈동방박사의 경배〉를 비롯해, 파허(〈교부제단화〉)와 〈성 로렌스 제단화〉), 대(大) 홀바인(〈성 세바스티아누스 세폭화〉), 그 이후에 그뤼네발트, 발둥 그리엔, 뒤러 등의 그림이 속해 있다. 이제 뮌헨이 관리의 권한을 유지한 채, 인근 도시에 새 전시관을 건립하거나 성을 전시관으로 활용해야 할 정도로 이 문화유산은 방대해졌다. 1806년에는 뒤셀도르프 갤러리를 입수했는데, 이곳은 규모는 작았지만 라파엘로의 〈카니자니 성가족〉과 렘브란트의 감동적인 〈수난 장면〉 같은 매우 우수한 작품을 소장하고 있었다. 명민한 학자이자 화가, 그리고 여러 갤러리를 감독했던 게오르크 폰 딜리스(Georg von Dillis)는 1808년부터 20년간 수차례 이탈리아 여행을 하면서 매우 많은 수의 작품을 사들였고, 덕분에 이 기간 동안 매우 아름다운 이탈리아 회화로 컬렉션이 풍부해졌다.

1822년경에 뮌헨의 컬렉션들의 확장, 무엇보다도 만하임, 뒤셀도르프, 츠바이브뤼켄 갤러리의 작품 구입으로 인해 전체 소장품을 수용할 수 있는 건물의 건립이 절실해졌다. 왕가의 건축을 담당했던 레오 폰 클렌체는 새 건물의 설계를 맡았는데, 빛이 잘 들어오는 신축건물의 구조는 피렌체의 피티궁의 웅장한 구조를 어렴풋이 암시했다.

루드비히 1세 치하에서 공사가 시작되었다. 루드비히 1세는 영화감독 루치노 비스콘티(Luchino Visconti)가 1974년 영화 〈루드비히〉에서 영웅화했던 위대하지만 비극적인 군주였다. 1825년에

렘브란트
〈젊은 날의 자화상〉(부분)
1629년

프랑수아 부셰
〈엎드린 소녀〉(부분)
1752년

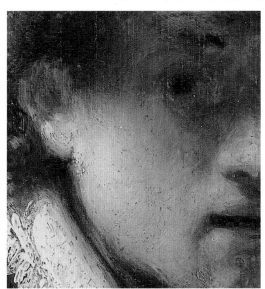

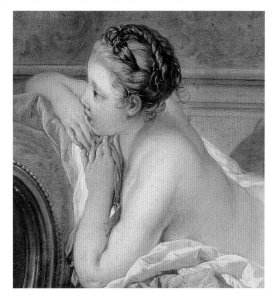

왕위에 오른 루드비히는 루드비히슈트라세와 쾨니히스플라츠를 설계하고 뮌헨 근처에 멋진 성을 건립하면서 뮌헨을 신고전주의적인 모습으로 바꾸려고 노력했다. 미술 애호가였던 그는 라파엘로가 그린 피렌체의 템피 가문의 〈템피 성모〉, 쉴피스와 멜초르 부아세레의 세련된 컬렉션, 초기 독일과 네덜란드 작품을 구입했다. 또한 그는 개인자금으로 외팅엔-발렌슈타인 컬렉션의 그림 219점을 사들였다. 1836년에 알테 피나코테크 건물이 완공되었고 10월 16일에 전시실이 대중에게 개방되었다. 작품의 유형에 따라 전시공간이 어떻게 구성되었는지는 미술관의 용도에 맞춘 건축에서 드러난다. 이 경우에는 미술품을 보는 데 이상적인 구조가 채택되었다. 여러 광원의 빛으로 내부가 환하게 밝혀지는 좁지만 긴 형태의 구조는 특히 고대와 르네상스의 회화를 전시하기에 적합하다.

몇 년 후, 1841년에 게오르크 폰 딜리스가 사망한 이후 수십 년 동안 미술관의 운영을 맡았던 관장들은 역량을 제대로 발휘하지 못했다. 현대미술품을 전시할 목적으로 노이에 피나코테크의 건설을 시작했던 폰 딜리스의 바람이 이뤄진 이후에, 루드비히 1세가 1848년에 양위하면서 이 훌륭한 컬렉션의 황금시대도 막을 내렸다. 어려운 시기가 이어졌고 국가의 지원이 부족해지면서, 일부 작품을 경매에 내놓는 지경에 이르렀다.

1875년에 새로 관장으로 부임한 프란츠 폰 레버(Franz von Reber)는 뮌헨 화가협회가 별 이유 없이 협소한 공간에 처박아둔 이탈리아와 독일의 초기작품을 복귀시키는 일에 착수했다. 또한 그는 보다 일관성 있게 국가 보조금을 받는 데 성공했고, 안토넬로 다 메시나의 〈수태고지의 마리아〉, 레오나르도의 〈카네이션을 든 성모〉, 프란스 할스의 〈빌럼 크루스의 초상〉 같은 중요한 작품을 구입했다.

제1차 세계대전 중에, 프리드리히 도른호퍼(Friedrich Dornhöf-fer)가 관장으로 있던 알테 피나코테크는 심각한 피해를 입지 않았지만 자금 부족으로 어쩔 수 없이 '덜 중요한' 일부 작품을 팔았다. 제2차 세계대전 중에는 폭격을 피해 그림들은 건물 밖의 안전한 장소로 옮겨졌다. 1946~1950년에 재건축을 기다리던 알테 피나코테크는 불충분한 재정적 상황을 타개하기 위해 유럽 주요 국가의 수도에서 전시회를 개최했다. 1953년에는 렘브란트의 〈젊은 날의 자화상〉이 컬렉션으로 편입되었다. 같은 해, 에른스트 부흐너(Ernst Buchner)가 이 미술관의 관장으로 부임했다. 건물의 개축에 몰두했던 그는 사무실로 점령된 일층을 전시공간으로 바꾸었다.

1961년에 일층의 동쪽 윙이 대중에게 공개되었고 3년 후에는 서쪽 윙의 개편공사도 마무리되었다. 새 관장 할도르 소우너(Halldor Soehner)의 노력으로 알테 피나코테크는 바이에리쉬 히포쎄켄 은행, 벡셀 은행과 협력을 시작했고, 두 은행은 영구임대로 일부 중요한 작품을 미술관에 양도했다. 여기에는 부셰의 〈강 풍경〉과 그뢰즈의 〈시계의 탄식〉을 비롯한 스페인과 프랑스

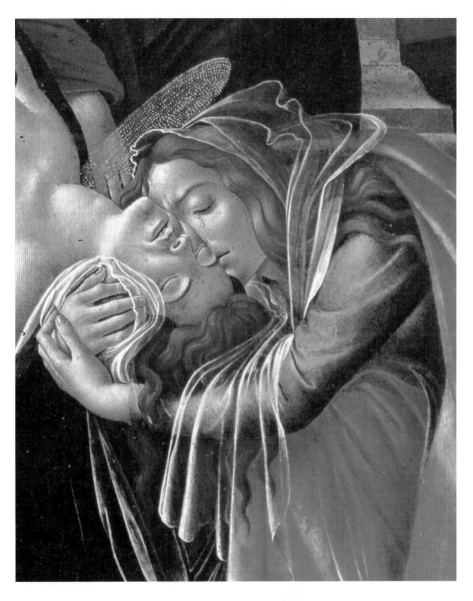

의 작품이 속해 있다. 이러한 작품들을 통해 스페인과 프랑스 바로크의 전문가였던 관장의 깊은 학식과 애정이 드러난다. 두 은행과의 협력 덕분에 적어도 1971년까지 새로운 작품구입이 이어졌다. 이때 구입한 프랑스 회화 한 점은 알테 피나코테크의 감동적인 역사의 명성과 화려함을 연상시키려고 하는 듯했다. 바로 부셰가 그린 매우 우아한 〈퐁파두르 후작부인의 초상〉이었다.

Alte Pinakothek

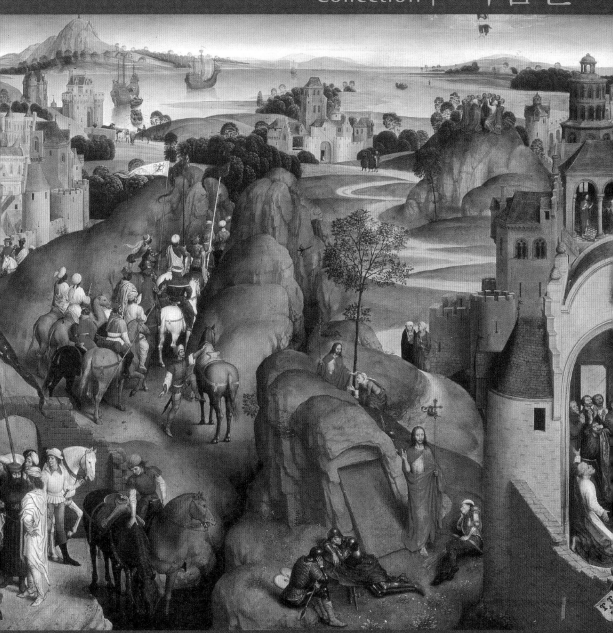

조토

최후의 만찬 1306년경

밤나무 패널
42.5×43cm
바이에른 대공 루드비히 컬렉션

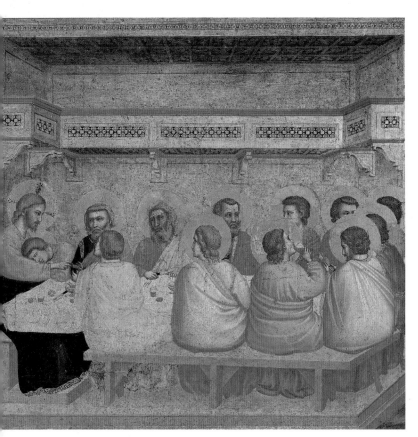

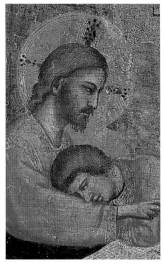

"예수가 사랑한 제자" 사도 요한이 예수의 가슴에 부드럽게 머리를 기대고 있다. 사실적으로 그려진 예수의 옆모습과 팔의 움직임과 기울인 요한의 머리는 매우 인간적인 이야기를 만들어 내고 있다.

단순한 선으로 구성된 내부에서 세련된 장식이 있는 회랑이 두드러진다. 이것은 원근법을 암시하면서 아래 장면에 통일감을 준다. 이 작품의 출처에 관해서는 여전히 논쟁중이지만, 피렌체 산타크로체 성당에 있는 조토의 제단화를 구성하는 일곱 점 가운데 하나라는 의견이 설득력이 높다. 그리스도와 사도들이 앉아 있는 긴 식탁에서 '최후의 만찬'이 벌어지고 있다. 이 장면이 인물들의 육중한 몸과 함께 공간을 채운다. 풍성한 옷감과 강렬한 시선교환에서 파도바의 스크로베니 예배당에 그려진 기념비적인 프레스코화가 떠오른다. 1390년에

화가 첸니노 첸니니(Cennino Cennini)는 조토를 두고 이렇게 기술했다. "그는 그리스 식 회화기법을 라틴 식으로 바꾸고 최신식으로 전환했다." 실제로 조토가 사용한 선과 색채와 색조는 2차원적 표면에 3차원적 환영을 창조하는 데 기여했고, 이는 당시 알려지지 않았던 혁신적인 시도였다. 그는 엄격한 비잔틴 전통이 연상되는 모습에서 벗어났다. 대신 쉽게 알아볼 수 있는 공간과 그 속에 있는 인물의 다양한 감정과 생김새를 강렬하고 세련되게 묘사했다.

캔버스가 씌워진 패널에 유채
78.1×48.2cm
부아세레 컬렉션; 1953년부터 알테 피나코테크에 소장

베로니카의 대가

베로니카의 수건을 든 성녀 베로니카 1420년경

베로니카는 골고다 언덕을 오르는 예수에게 땀 닦을 수건을 건넨 여인이다. 그 수건에는 예수의 초상화가 찍히는 기적이 일어났다. 성녀 베로니카의 이름은 '베라이콘(vera icon, 진짜 모습_역주)'에서 유래했다. 그녀는 예수의 얼굴이 찍힌 수건을 들고 있는데, 가시관을 쓴 예수의 눈은 지쳐 보이고 얼굴에는 핏자국이 있다. 수난을 연상시키는 모습이다. 이 그림의 작가는 15세기 전반에 쾰른에서 번영했던 화파에 속한 화가였다. 이 그림은 국제고딕양식의 뛰어난 예로, 베로니카의 얼굴과 수건의 섬세한 대응, 고뇌하는 천사들이 있는 정교한 타일바닥에서 국제고딕양식의 요소가 발견된다. 괴테는 하이델베르크의 부아세레 형제회 컬렉션에 소장된이 그림을 본 다음, 모든 요소에 깊이 스며든 상징성을

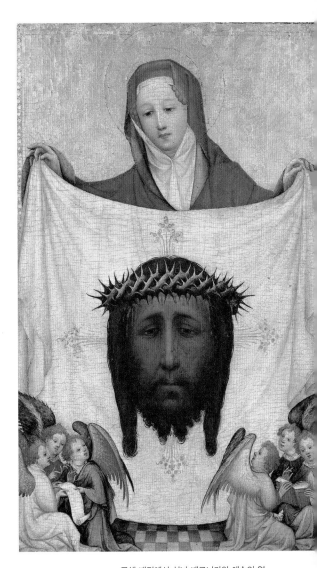

극찬했다. 은은하게 조화를 이루는 리듬은 크림색 수건에서 부각되는 거의 단색조의 검은 예수의 얼굴에서부터 천사들의 엷은 색을 반영하는 베로니카의 모습에 이르는 색채배합과 관련되어 있다.

금색 배경에서 성녀 베로니카와 예수의 얼굴은 완벽한 중심축을 이루고 있다. 베로니카는 더욱 복잡한 르네상스의 사실주의로 가는 길을 나타내는 듯하다. 일부 그림에서 베로니카는 동방 출신이라는 점을 암시하듯 터번을 쓰고 있다.

베아토 안젤리코

피에타 1438~1440년

패널에 템페라
37.9×46.4cm
바이에른 대공 루드비히 1세 컬렉션; 비스텔바흐 기금, 뮌헨

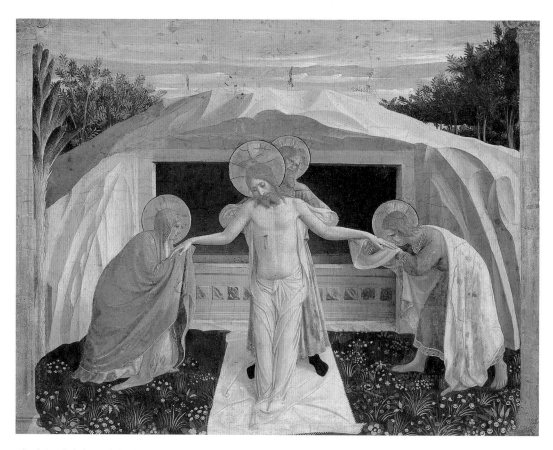

이 작은 패널화는 원래 피렌체 산마르코 수도원의 주제단화의 프레델라(제단화의 하단의 띠 모양 장식_역주)에 그려졌다. 함께 그려진 다른 여덟 점의 그림은 뮌헨, 워싱턴DC, 피렌체, 파리, 더블린 등지에 분산되어 있다. 이 그림은 프레델라의 중앙에 있는 패널에 그려졌다. 그 때문에 그림의 중앙에는 엄격한 원근법이 적용되었고 인물은 좌우대칭으로 배열되었다. 성 요한과 성모마리아는 구세주의 양 옆에서 경사진 암석과 유사한 자세로 그의 손을 잡고 있다. 아리마대의 요셉의 부축을 받고 있는 예수의 모습은 십자가형의 이미지를 떠올리게 한다. 꽃이 핀 들판에 내려놓은 새하얀 성해포에 의해 예수의 몸의 형태가 강조된다. 여러 요소에서 화가 마사초와 그의 인간적인 인물의 영향이 드러나지만, 혁신적이라 할지라도 안젤리코의 그림은 신앙심과 떼놓고 생각할 수 없다. 그는 마사초의 사실주의를 알고 있었지만 한편 거기서 과도한 세속성과 신성 박탈의 위험도 느꼈다. 그래서 의복과 풍경에 반사된 은은한 빛을 선택했고, 또한 여러 지점에서 무덤 내부를 비췄다. 장래의 '빛의 회화'의 대가로서 토대가 마련된 것이다.

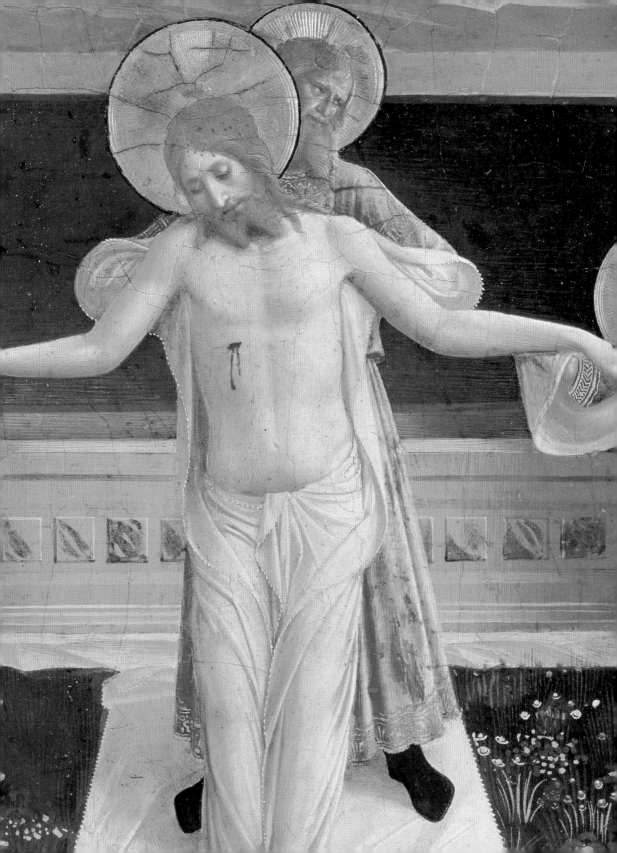

슈테판 로흐너

예수탄생 1445년경

패널에 유채
37.5×23.6cm
1961년부터 소장

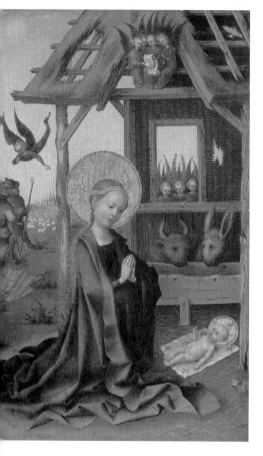

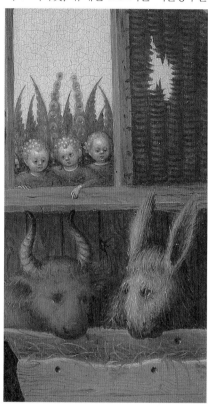

차지한 후경의 풍경 묘사와 마리아의 옷에서 드러나듯, 슈테판 로흐너는 미술공부를

동물과 천사에서 알 수 있듯이, 사실주의에 관심을 기울인 로흐너는 비물질적인 느낌의 전달을 포기했다. 인물과 사물 묘사에 필요한 색채는 신앙심이라는 절대적인 가치를 담고 있다.

곧 무너질 것 같은 낡은 마구간에서 성모마리아가 기도를 하고 있다. 마구간 지붕과 벽은 뼈대가 드러나고 여물통은 이제 오래되어 낡았다. 초라하기 그지없는 마구간의 성모마리아와 아기예수와 천사들은 시·공간을 초월하는 차원으로 내던져진 듯하다. 아기예수가 누워 있는 담요의 작은 십자가 무늬는 그림의 뒷면에 그려진 〈십자가형〉을 연상시킨다. 금색이 아니라 엷은 하늘색이

하면서 알게 된 플랑드르 화가들의 자연주의를 깊이 이해했다. 하지만 마리아의 얼굴선과 천사 묘사에는 후기고딕양식의 흔적이 남아 있다. 사실, 로흐너는 이러한 그림에서 고딕의 이상주의와 플랑드르의 자연주의 간의 미묘한 균형에 도달했다. 그 속에서 '자연스러운' 공간과 풍경과 정교한 리듬이 비물질적이고 평화로운 종교적 서정성과 어우러진다.

포플러 패널에 템페라
203×186cm
피렌체 수오레 무라테 수도원; 1850년부터 소장

필리포 리피

수태고지 1450년경

대천사 가브리엘이 마리아에게 "보라, 네가 이제 잉태하여 아들을 낳을 터이니 그 이름을 예수라 하여라"고 예언한다. 구세주의 육화된 순간을 묘사한 그림이다. 그림에 등장

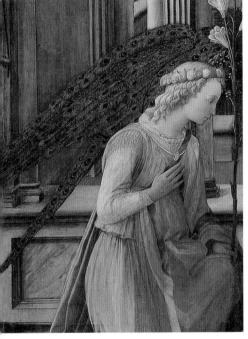

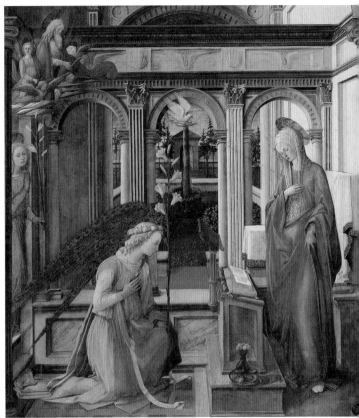

한 천사와 마리아, 하늘에서 내려오는 성령의 비둘기는 수태고지 도상이다. 한때 마사초의 혁신적인 기법을 추종했던 리피는 성숙기에 도달하면서 청년기 작품에서 볼 수 없던 고딕양식의 우아한 선을 다시 사용했다. 계단과 기둥, 아치와 복잡한 상인방으로 구성된 건축구조는 정교하게 묘사된 꽃병, 독서대, 흰 백합, 천사의 우아한 날개와 멋진 어울림을 만들어낸다. 호르투스 콘클루수스(hortus conclusus, 담으로 둘러싸인 닫

힌 정원을 의미함_역주)와 유사한 배경의 정원은 옛날부터 정원으로 생각되었던 천국과, 도상전통에 따라 마리아의 순결을 연상시킨다. 하느님은 대기의 물질성을 부여하는 구름 위에서 천사들에게 둘러싸여 수태고지의 순간에 참여하고 있는데, 여기서 초현실적인 특징이 포착된다. 인물의 얼굴은 실물을 보고 그리는 화가의 전형적인 경향에 어긋나지 않는다. 그 덕분에 리피의 그림은 때로 사진처럼 생생하다.

왼쪽에서 등장한 대천사 가브리엘의 자세는 매우 특이하다. 행위가 진전되는 모습을 그리려고 했던 것처럼, 가브리엘은 연속적인 두 모습, 즉 바닥에 막 내려앉은 자세와 마리아 앞에서 무릎을 꿇은 자세를 동시에 취하고 있다.

로히르 판 데르 베이든

성녀 콜롬바 세폭화 1445년

패널에 유채
중앙 패널 138×153cm
측면 패널 138×70cm
부아세레 컬렉션; 비텔스바흐 기금, 뮌헨

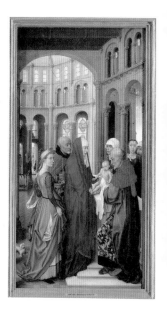

화가의 전성기 걸작인 이 세폭 제단화는 쾰른의 성녀 콜롬바 교회의 작은 예배당에 걸려 있던 것이다. 중앙패널 〈동방박사의 경배〉에는 인생의 세 단계, 즉 청년기, 장년기, 노년기의 의인화, 귀족계급의 모델처럼 화려한 옷을 입은 세 명의 동방박사와 호화로운 행렬이 등장한다. 사냥개와 동행한 오른쪽의 가장 젊은 남자는 미래의 부르고뉴 공작인 샤를 대담공이다. 왼쪽 끝에 있는 요셉의 뒤에 로자리오를 든 미지의 주문자가 서 있다. 이 건물의 아케이드에서 빛이 중심장면으로 퍼져나가며, 동방박

사의 잔과 풍부한 수가 놓인 의복과 전경의 식물 같은 정밀한 디테일을 강조한다. 측면 패널은 각각 〈수태고지〉와 〈성전봉헌〉을 나타낸다. 왼쪽 패널에서 마리아는 신성한 임무를 상징하는 홀을 든 천사의 말을 경청하고, 오른쪽 패널의 마리아와 요셉은 성전의 늙은 사제에게 아기예수를 건네고 있다. 15세기 위대한 플랑드르 회화의 창시자 중 한 명인 판 데르 베이든은 인간의 감정을 능숙하게 묘사해 스승 얀 판 에이크(Jan van Eyck)와 로베르 캉팽(Robert Campin)을 능가했다.

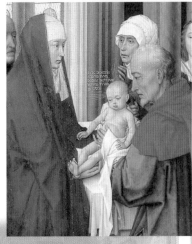

성전에서 예수를 안아 든 시므온은 죽기 전에 메시아를 만날 거라는 계시를 받았던 독실한 신자였다. 이들은 몸과 마음을 몰입시키는 심오한 존재론적 경험인 명상의 순간에 포착되었다. 빛과 순수한 색은 형태의 영적 본질과 조화를 이룬다.

여리고 약해 보이는 마리아는 형태의 순수한 아름다움과 선의 조화를 묘사하려던 화가의 열정과 이탈리아 페라라와 피렌체의 궁정에서 했던 체험을 드러낸다. 판 데르 베이든은 이탈리아에서 이러한 종교적 감동을 표현하는 법을 배워 유럽 대부분의 교단에서 큰 반향을 일으켰다.

중앙패널에서 동방박사가 경배를 드리는 허물어진 건물은 유대의 성전을 상징한다. 동시대 다른 그림처럼 폐허에서 탄생하는 예수는 고대세계의 종말과 그리스도 시대의 도래를 상징한다. 중앙의 기둥에 보이는 십자가는 십자가에 매달려 죽은 예수를 암시한다.

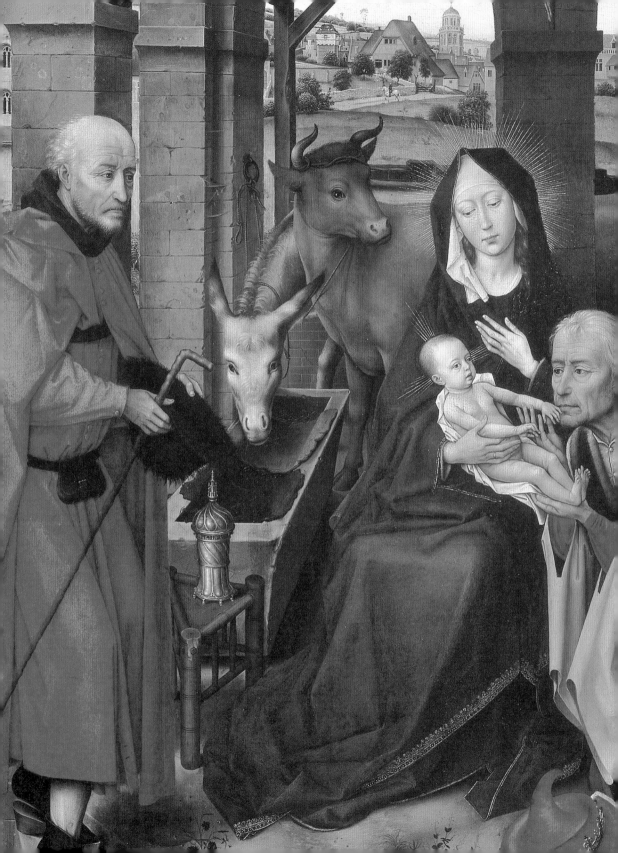

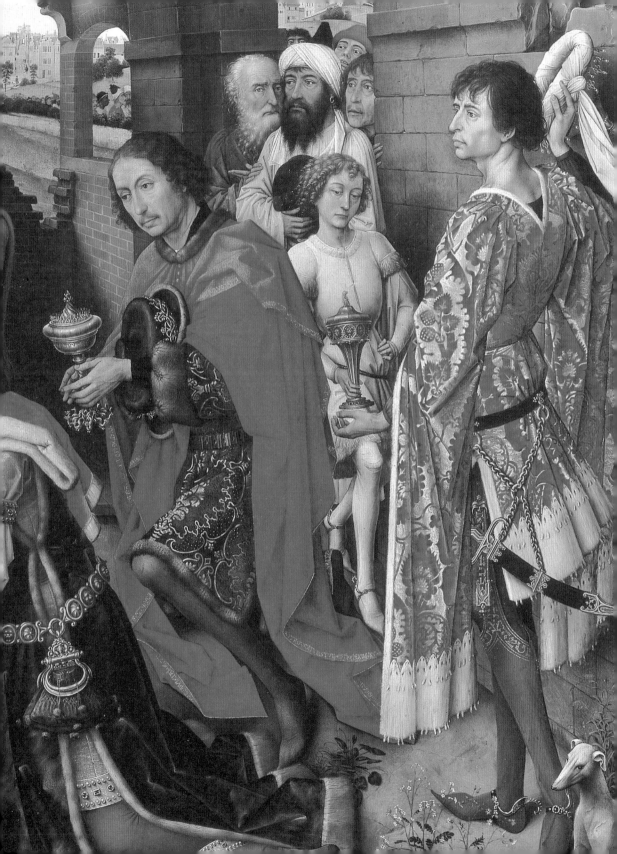

마리아의 생애의 대가

마리아의 탄생 1465년경

캔버스가 씌워진 패널에 유채
85×105cm
부아세레 컬렉션; 비텔스바흐 기금, 뮌헨

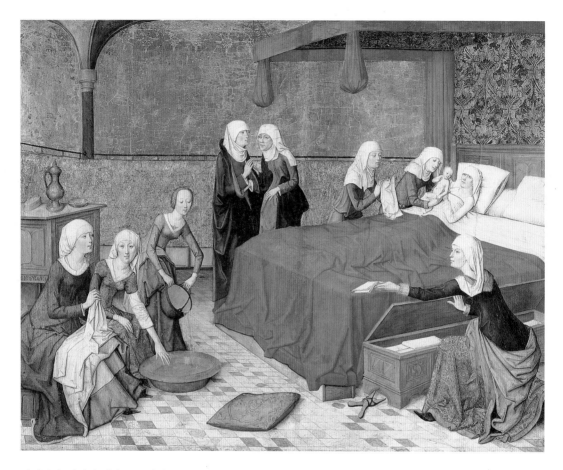

마리아의 생애의 대가는 15세기 후반에 쾰른에서 활발히 활동했던 화가 중 한 명이다. 이러한 이름은 쾰른의 우르술라 교회의 제단을 장식한 마리아의 생애 주제의 연작(총 여덟 점)에서 유래했다. 연작 중에서 일곱 점은 뮌헨에 있고 나머지 한 점만 런던 내셔널갤러리에 소장 중이다. 〈마리아의 탄생〉에는 판 데르 베이든과 디릭 바우츠(Dieric Bouts)처럼 쾰른에 살았던 화가에 의해서, 그리고 여러 차례 네덜란드 여행을 통해 접한 플랑드르의 영향이 분명히 보인다. 중산층 가정을 배경으로 그

려진 마리아의 탄생장면이 그 대표적 예다. 화가는 왼쪽 탁자에 놓인 물건, 침대 아래 부인용 구두, 바닥의 쿠션 같은 세부 묘사에 관심을 집중했다. 어떤 여인이 대야에 물을 부어 아기의 목욕물을 준비하고 오른쪽에서는 다른 여인이 궤에서 린넨 천을 꺼낸다. 실내 여인들의 침착한 자세는 이러한 자연스러운 묘사와 잘 어우러진다. 능숙한 주름표현, 방 안을 뒤덮은 금색과 밝은색, 불규칙적 원근법은 그림 전체에 감동적인 시적 효과를 부여한다.

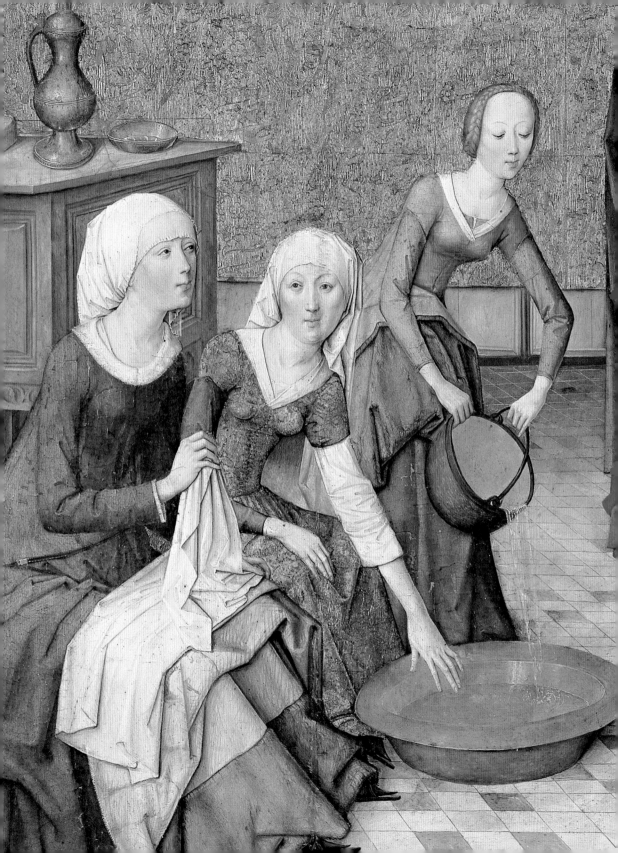

안토넬로 다 메시나

수태고지의 마리아 1473~1474년경

패널에 유채
42.5×32.8cm
1897년부터 소장

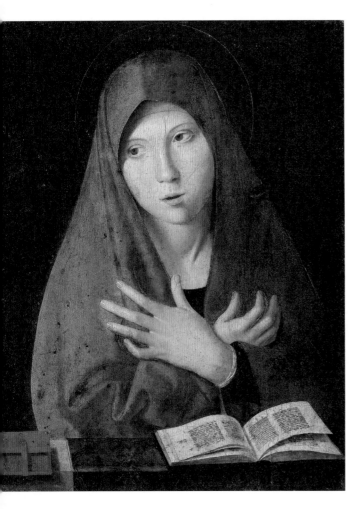

나폴리 궁정 덕분에 15세기 내내 수많은 플랑드르 미술작품이 이탈리아 남부에 소개되었다. 실제 화파가 생기지는 않았어도, 몇몇 플랑드르 화가는 15세기의 이탈리아 미술의 중심축을 이끌었다. 그중 한 명이 안토넬로 다 메시나였다. 콜란토니오(Colantonio, Niccolo Antonio)의 제자였던 그는 북유럽의 빛과 자연주의를 이탈리아 미술의 정확한 형태와 인간 중심주의와 결합할 줄 알았다. 이 그림은 이러한 종합의 가장 성공적인 결과물 중 하나이며, 특히 피에로 델라 프란체스카(Piero della Francesca)의 원근법적 회화에 대한 지식이 드러나는 작품이다. 나무난간으로 강조된 세심한 구성과 책, 옆에 천사가 있음을 직관적으로 알 수 있는 마리아의 시선 등에서 그의 영향이 느껴진다. 마리아의 얼굴은 완전한 타원형이다. 피에로 델라 프란체스카 식의 투명한 색채는 입체적 공간 표현에 중요한 요소가 빛이라는 회화개념에 우선한다. 안토넬로는 단 한 사람만 등장하는 다른 그림과 마찬가지로 마리아의 머리와 어깨를 덮은 푸른색 망토를 통해 볼륨감 있는 인물 묘사에 집중했다.

베일이 이마로 내려오면서 왼쪽에서 오는 빛으로 환해진 얼굴에 그림자가 생겼다. 안토넬로는 베네치아 회화의 운명을 좌우할 만큼 성공적이었던 빛과 반짝이는 색채를 이용함으로써 회화기법 면에서 괄목할 만한 성장을 이루었다.

이 그림과 1475년에 같은 주제로 제작된 그림(팔레르모 국립미술관 소장)은 도상학적으로 유사하다. 팔레르모의 그림에서 마리아는 앞쪽으로 손을 내밀고 있지만, 여기서는 손을 가슴에 댄, 좀 더 전통적인 자세를 하고 있다.

다마스커스 천이 덮인 경사진 난간에 책 두 권이 놓여 있다. 펼쳐져 내부가 상세하게 보이는 미사경본과 닫힌 필사본은 정물화처럼 보인다. 두 권의 책은 전경을 구체화하는 역할을 하는데, 거기에는 왼쪽의 붉은색 책과 바닥의 강렬한 대비도 한몫을 하고 있다.

마르틴 숀가우어

예수탄생 1475년경

패널에 유채
26×17cm
츠바이브뤼켄 갤러리

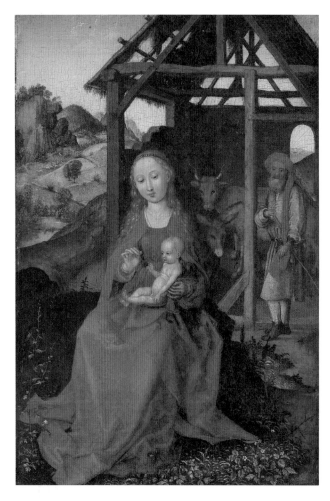

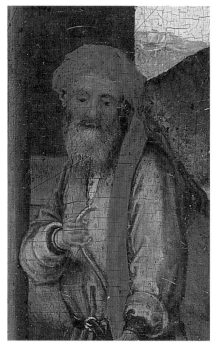

을 제작했다. 이 작은 그림 속에 조각처럼 묘사된 마리아의 옷과 풀밭 표현에서 그러한 특징을 엿볼 수 있다. 배경 역할을 하는 마구간의 기둥으로 인해 무릎에 앉은 아기 예수에게 꽃 한 송이를 주는 마리아가 부각된다. 아기예수의 자세로 보아, 왼쪽에는 기증자가 그려진 또 하나의 패널이 있었던 것

후경의 마구간에 있는 요셉은 떠날 준비를 하는 여행자처럼 그려졌다. 당시에 드문 이러한 '이중적' 묘사는 이집트로 피신하는 성가족의 도상과 연관된다.

금세공인 가문 출신인 숀가우어는 무엇보다 판화로 유명해졌다. 콜마르에서 미술을 공부한 그는 플랑드르 미술을 접했고 로히르 판 데르 베이든의 그림을 연구했다. 북유럽의 영향을 받은 숀가우어는 후기 고딕양식의 경직된 제스처를 넘어서, 원근법적인 인물 묘사와 정교한 세부 묘사가 특징인 그림

같다. 이러한 추측은 이 그림이 개인 경배화라는 가정에서 신빙성을 더한다. 반짝이는 색채 덕분에, 인물과 꽃과 풍경은 생기가 넘친다. 숀가우어는 능숙한 판화솜씨로 선명한 흔적을 '새겼다'. 밝은 색채의 형태들이 명암법이 아니라 윤곽선에 의해 더욱 분명하게 묘사되었기 때문이다.

패널에 템페라
34×25cm
부아세레 컬렉션; 비텔스바흐 기금, 뮌헨

물랭의 대가
부르봉의 샤를 2세 초상 1475년경

추기경의 모습과 시선은 냉정함을 유지하고 있다. 화가는 물감을 섬세하게 발라, 빛을 '빨아들이는' 추기경의 눈과 같은 아주 작은 디테일을 그렸다. 스승과 달리, 물랭의 대가는 내면적인 측면보다는 조형성에 치중했다.

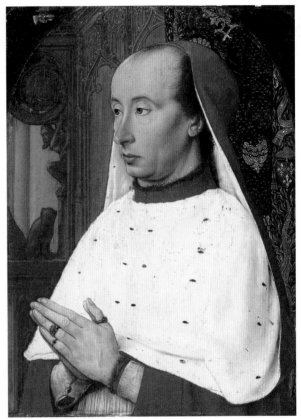

물랭의 대가는 원래 네덜란드 출신이지만 프랑스에서 활동했던 화가로 보인다. 장 에라는 이름으로도 불리는 그는 1499~1501년에 제작된 물랭 성당의 세폭 제단화로 유명해졌다. 물랭의 대가라는 이름도 거기서 따온 것이다. 이 제단화를 제작하기 전이었던 1483~1485년에 그는 부르봉 궁정에서 일하면서 추기경 샤를 2세 초상화를 그렸다. 물랭의 대가는 플랑드르의 위고 판 데르 후스(Hugo van der Goes)의 제자였음이 거의 확실하다. 스승의 영향을 아주 많이 받은 양식 때문에, 20세기가 되면서 물랭의 대가의 그림은 스승이나 또 한 명의 위대한 플랑드르 화가인 얀 판 에이크의 그림과 자주 혼동되었다. 사실 얀 판 에이크의 초상화의 유형론에 따라 그려진 이 초상화는 날카로운 사실주의가 더해지면서 기념비적인 이미지로 격상되었다. 흰색과 붉은색의 강한 대비가 인상적인 넓은 색의 평면이 이를 돕는다. 다마스쿠스 커튼과 추기경의 모자가 보이는 왼쪽의 주교좌는 부르봉 왕가의 백합 문장으로 장식되었다. 샤를은 가장자리에 모피를 덧댄 성직자복에 값비싼 흰 담비 망토를 걸친, 추기경의 복장이다.

레오나르도 다빈치

카네이션을 든 성모 1473~1478년경

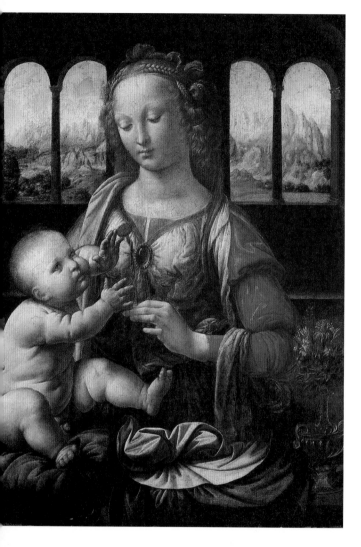

레오나르도 다빈치가 스무 살을 갓 넘었을 때 그린 작품이다. 이 그림은 플랑드르 문화에서 전형적인 빛의 효과를 정성들여 표현해 냄으로써 놀라울 정도로 복잡한 구상을 드러낸다. 스승 안드레아 델 베로키오(Andrea del Verrocchio)의 전형적인 여성인물을 따라 그린 마리아의 모습에서 감지되듯이, 레오나르도는 스승의 조각적 재능을 흡수했다. 엷은 빛이 들어온 방에서 마리아가 손을 내민 아기예수에게 카네이션을 주고 있다. 빛이 마리아의 풍성한 옷 주름과 우아한 베일을 쓴 머리, 포동포동하고 부드러운 아기예수의 살갗을 스치고 지나간다. 사람과 사물의 상호의존의 미덕에 높은 가치를 부여하는 세계를 창조하려는 화가의 고집이 녹아든 카네이션은 마리아와 아기예수 사이의 신성한 결합을 상징한다. 수많은 예비드로잉은 하나의 모델을 반복하는 데서 벗어나 시인의 특성에 가까워지려는 의도를 보여준다. 두 인물은 도식에 따라 배열되었는데, 자세 간의 복잡한 관계는 해부학에 대한 깊은 연구를 참조한 것이다. 이는 나중에 라파엘로와 미켈란젤로 같은 위대한 르네상스 화가에게 큰 영향을 미쳤다.

패널에 유채
62×47.5cm
1889년부터 소장

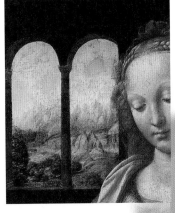

배경의 창으로 풍경이 보인다. 풍경은 기능이 강조되는 전통적인 개념을 넘어서 그 자체로 주역이 되었다. 실물을 꼼꼼히 묘사한 정물은 화가의 놀라운 관찰력의 증거다. 바사리에 따르면, 베로키오는 "자신보다 더 많은 지식을 가진 소년"인 레오나르도를 염두에 두고 실의에 빠져 붓을 꺾었다.

안드레아 델 베로키오의 조각, 특히 〈꽃을 든 여인〉과 매우 비슷한 마리아와 아기예수의 아름다운 손은 레오나르도가 『회화론』에 기술한 규범을 참고한 것이다. "그러므로 화가는 인물의 팔과 다리를 크게 그리고, 팔과 다리의 아름다움… 적절한 움직임에 신경을 써야 한다."

인간감정과 관련된 신체 동작의 관찰, 이른바 '감정표현'은 젊은 레오나르도에게 흥미로운 실험 분야였다. 그는 생기가 넘치면서 기하학적으로 균형 잡힌 그림을 제작하기 위해, 아기예수를 매우 다양한 자세와 제스처로 스케치했다.

한스 멤링

성모의 일곱 가지 기쁨 1480년

오크나무 패널
81×189cm
부아세레 컬렉션; 비텔스바흐 기금, 뮌헨

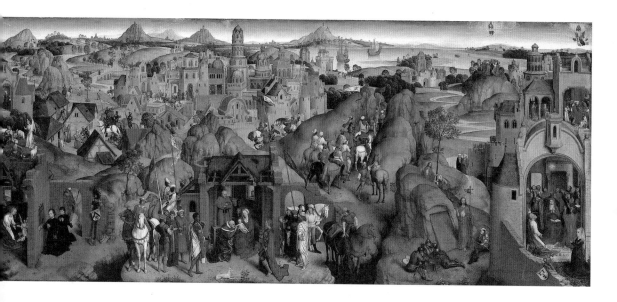

피테르 뷜트닉(Pieter Bultnyc)과 그의 아내 카타리나 판 리베커(Katharina van Riebeke)가 브뤼헤의 성모교회의 무두질 장인조합의 예배당을 위해 주문한 작품이다. 이 그림에는 마리아 생애에 관한 25개의 이야기가 나온다. 여기에는 활기 넘치고 매력적인 '일곱 가지 기쁨'과 예수탄생의 앞선 시대와 십자가에 매달려 세상을 떠난 직후의 성경과 전설의 장면이 포함되어 있다. 예수의 어린 시절의 사건이 그림의 대부분을 차지하고 있는 반면에 청년기와 장년기와 수난은 완전히 빠져 있다. 탄생, 동방박사의 경배, 성령강림으로 구성된 전경은 성령의 강림과 신앙을 통한 성령의 전파라는 그림 전체의 중심 테마를 구성한다. 성모마리아는 인간의 구원에서 중심역할을 수행하며, 마리아 생애의 다른 이야기도 이러한 역할을 강조한다.

그림배경에 광활하게 펼쳐진 찬란하고 평온한 풍경은 화가가 살던 도시의 모습을 보여준다. 산과 평야, 작은 마을, 성과 종탑이 있는 세계에서 가장 성대하며 중요한 동방박사의 여행과 관련된 이야기, 즉 헤롯 왕과의 만남, 끔찍한 영아학살, 그들의 모험의 다양한 여정 등이 펼쳐진다.

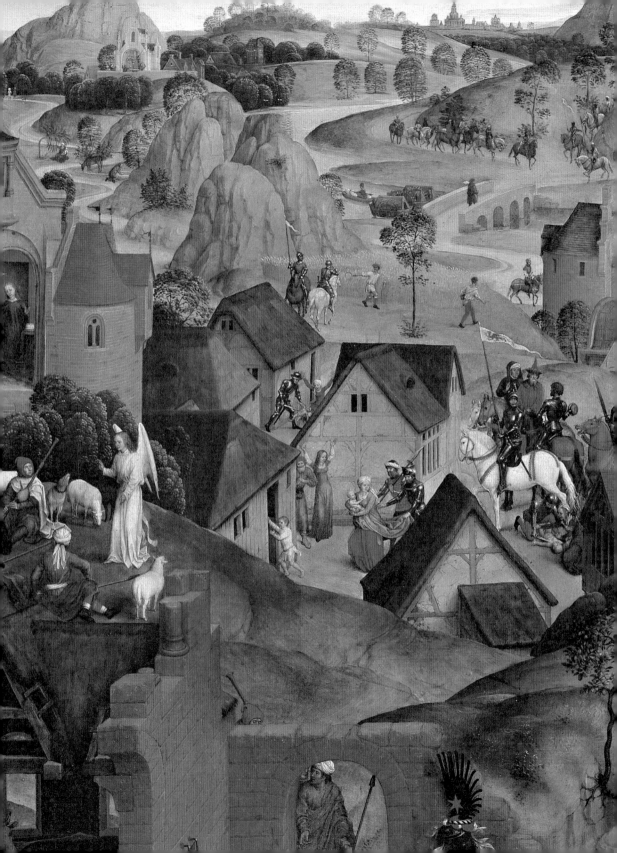

미하엘 파허

교부 제단화 1482~1483년

패널에 유채
중앙 패널 216×196cm
측면 패널 216×91cm
노바첼라 수도원, 브릭센

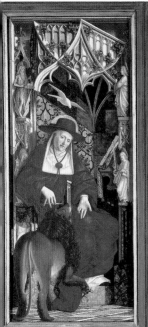 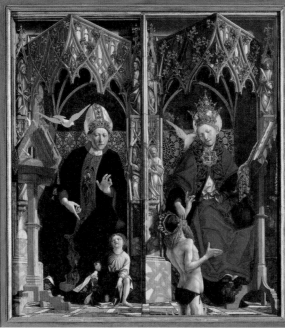 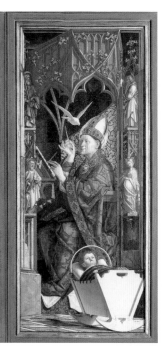

15세기 말 독일회화의 매우 중요한 화가인 미하엘 파허는 북유럽과 이탈리아 예술이 교차하는 푸스테리아 계곡 출신이다. 조각가로도 활동한 그는 두 문화, 즉 북유럽과 이탈리아 문화가 녹아들어 매우 강렬한 표현성이 드러나는 이미지를 창출했다. 정확한 원근법, 복잡한 건축물, 풍부한 지식 등은 파허의 그림을 만테냐의 미술과 직접적으로 연결시키는 요소이며, 에너지가 넘치는 거칠고 감동적인 선은 북유럽에서 유래한 것이다. 웅장한 〈교부 제단화〉(환영적인 건축구조에 조형요소들이 편입됨)는 파허가 이탈리아와 독일에서 수년간 활동하고 연구하면서 도달한 양식의 결실이다. 엄격하게 적용된 원근법과 매우 낮은 위치의 소실점은 인물들이 더욱 웅장해 보이는 효과를 내는데, 이는 파허 그림의 고유한 특성이 된다. 작품은 브릭센의 노바첼라 수도원 교회의 제단화로 제작되었다. 왼쪽부터 오른쪽으로 가면서 성 히에로니무스, 성 아우구스티누스, 성 그레고리우스, 성 암브로시우스가 차례로 그려졌다. 인물은 사실적으로 묘사되었고 색채는 화려하고 강렬하다.

성 암브로시우스의 패널 전경에는 아기가 누워 있는 나무요람이 있다. 요람은 단축법을 적용해 완벽하게 그려졌다. 373년에 밀라노 주교가 된 성 암브로시우스는 그레고리오 성가의 창시자 중 한 명이다. 일반적으로 그는 책을 앞에 두고 펜을 잡은 모습으로 묘사된다.

공간의 환영을 창조하는 구조물인 발다키노 내부에 있는 성 히에로니무스는 사자발톱에 박힌 가시를 뽑고 있다. 이 그림에서는 나무 조각가로도 활동한 파허의 놀라운 상상력이 잘 드러난다. 일종의 고딕의 기둥, 조각상처럼 보이는 오른쪽의 건축세부는 벽감의 상승 리듬을 따르고 있다.

성 그레고리우스는 전설에 따라 트라야누스 황제의 영혼을 지옥의 불에서 구출하고 있는 모습으로 그려졌다. 그는 오른손을 앞으로 내밀어 반나체로 바닥에서 빠져나오는 트라야누스 황제의 팔을 잡았다.

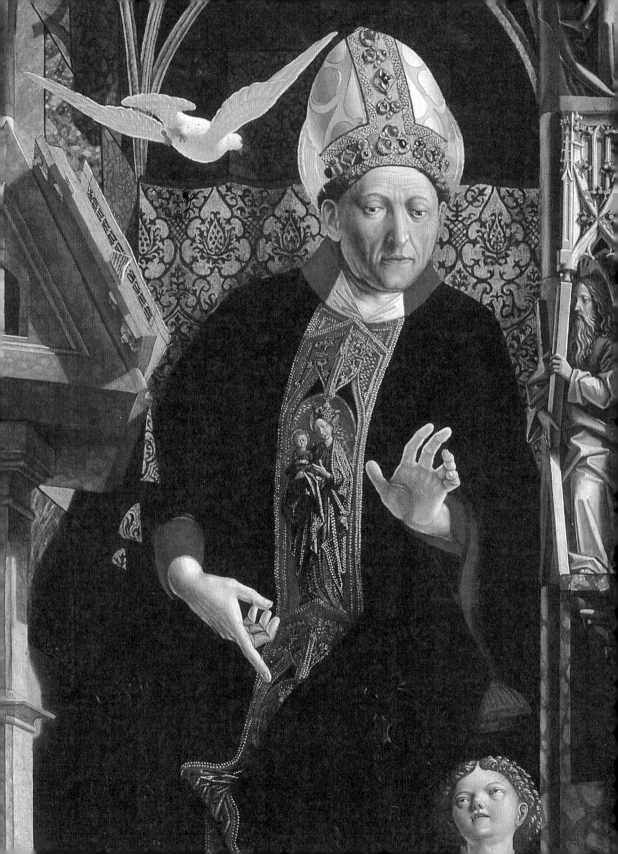

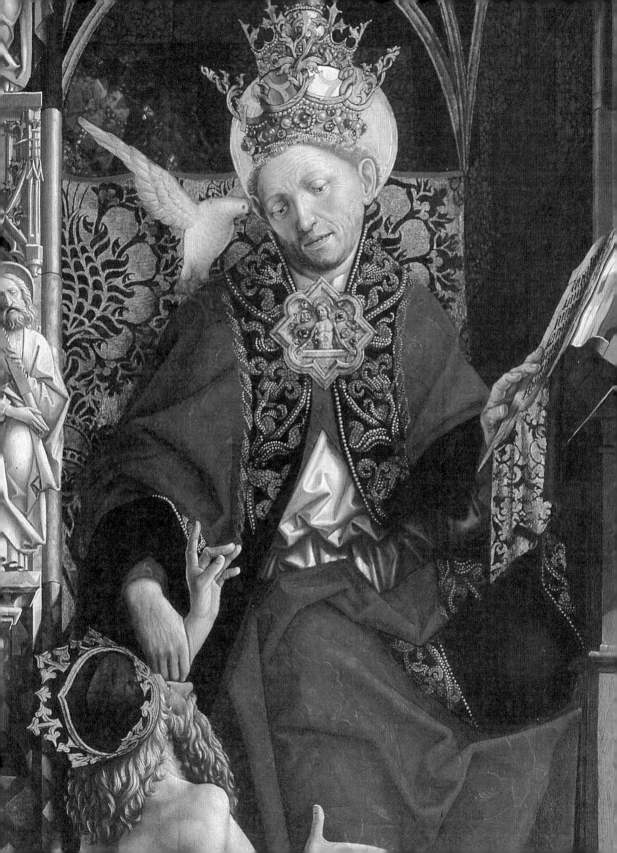

페루지노

성 베르나르의 환영 1493년

패널에 유채
173×170cm
1829~1830년에 피렌체 카포니 가문에서 바이에른의 루드비히 대공이 구입

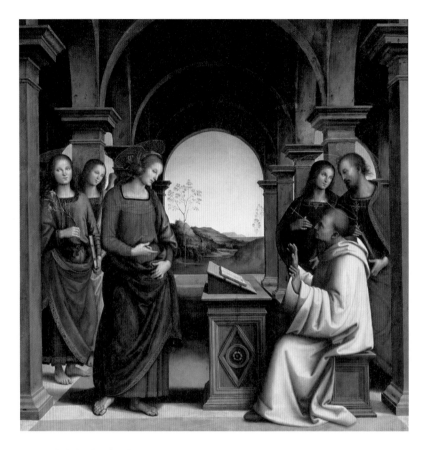

움브리아 회화의 장식적인 양식을 배운 페루지노는 피에로 델라 프란체스카의 엷은 색채와 원근법을 익힌 다음, 피렌체의 베로키오의 공방으로 들어가 정교하고 세련된 자연주의뿐 아니라 특히 웅장한 형태의 조각을 접했다. 페루지노는 1490년대에 뛰어난 제단화를 많이 제작했는데, 그중에서 이 그림은 조화로운 구성이 돋보이는 작품이다. 페루지노는 불필요한 세부 묘사를 생략하고, 평온한 풍경이 보이는 장식 없는 건물을 배경으로 서 있는 웅장한 인물에 집중했다. 이 그림은 원래 피렌체의 산타마리아마달레나데이파치 교회에 있는 나시

가문의 예배당에 걸릴 예정이었고, 키아라발레의 성 베르나르 앞에 동정녀 마리아가 나타난 순간을 전통에 따라 묘사했다. 두 천사와 함께 마리아가 등장했고 성 베르나르 뒤에는 복음서의 저자 성 요한과 성 바르톨로메오가 서 있다. 섬세한 명암효과가 드러나는 따뜻한 색조는 바사리(Giorgio Vasari)가 말한 "조화로운 색의 아름다움"을 드러낸다. 바사리는 페루지노가 피렌체가 새로운 예루살렘이 된다는 지롤라모 사보나롤라(Girolamo Savonarola)의 예언을 옹호하면서 종교적 내용에 집중하는 양식을 선택했음을 강조했다.

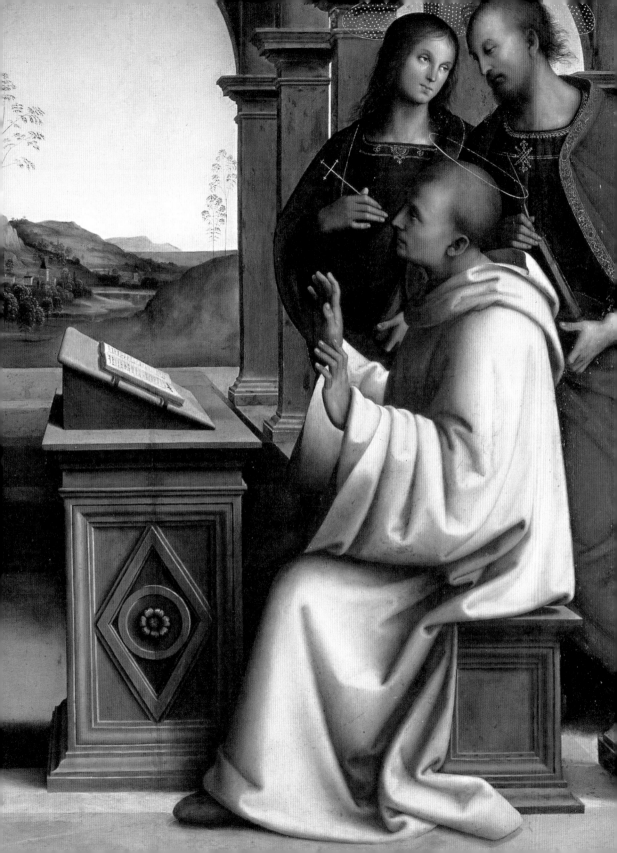

도메니코 기를란다요

산타 마리아 노벨라 제단화 1490년경

포플러 패널
중앙 패널 221×198cm
왼쪽 패널 213×59cm
오른쪽 패널 211×60cm
1816년에 메디치 가문에서 구입

민중의 봉헌물의 특유의 양식에 맞춰, 마리아는 천사들과 함께 빛나는 후광에 둘러싸인 천상의 환영처럼 그려졌다. 기를란다요는 찬란한 색조를 이용해 동시대인들의 마음을 얻었다. 연극의 개막을 묘사하는 친절함으로 당대 사람들에게 호소했다.

바사리에 따르면, 이 그림은 조반니 토르나부오니가 피렌체의 산타마리아노벨라 교회에 기증한 거대한 제단화의 일부이며, 다른 패널들은 부다페스트 박물관과 골동품 시장에 흩어져 있다. 피라미드형 구도의 중심에는 성모마리아가 위치한다. 그 앞에는 풍경을 배경으로 성인들, 즉 이 교회가 봉헌된 도미니크 교단의 창시자인 성 도미니크가 왼쪽에 대천사 미카엘과 함께 있고, 주문자에게 경의를 표하기 위해 선택된 것으로 추정되는 세례자 요한과 성 요한이 서 있다. 바사리의 말처럼, 기를란다요가 밑그림과 개략적인 조형구조를 준비하고 공방의 다른 화가들이 그림을 마무리했을 가능성이 있다. 측면 패널에는 각각 시에나의 성 카테리나와 성 로렌초가 그려졌다. 기를란다요는 모든 사람이 이해하기 쉬운 그림의 대중화를 위해 자신이 살던 시대의 '기자' 역할을 자처했다. 플랑드르 미술을 연구한 덕분에 기를란다요는 인물의 얼굴과 풍경을 상투적으로 묘사하지 않고, 더욱 위엄이 넘치고 분명하게 그렸다.

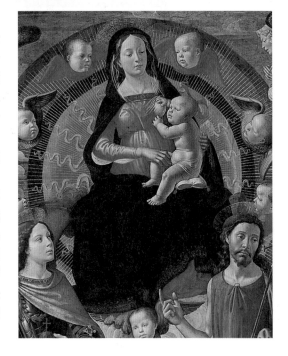

패널에 템페라
140×207cm
피렌체 산 파올리노 수도원
1841년에 바이에른 대공 루드비히 1세가 구입

산드로 보티첼리

피에타 1495~1500년

머리가 긴 아름다운 마리아 막달레나는 예수 앞에 무릎을 꿇고 그의 발을 감싸 안았다. 바리새인 시몬 집에서의 개종 이야기에서처럼 엎드린 그녀는 자신의 눈물로 적신 예수의 발을 머리카락으로 닦았다.

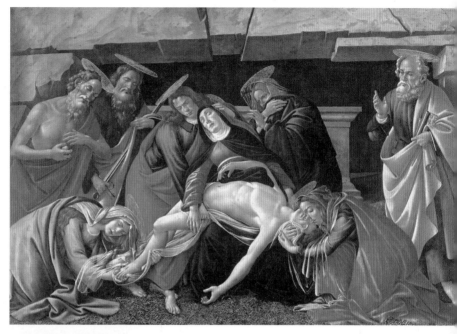

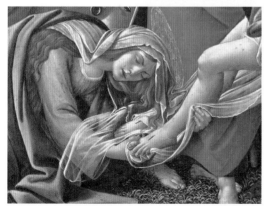

보티첼리의 전성기 걸작인 이 그림은 피렌체에서 가장 뛰어난 초기 르네상스 작품 중 하나이다. 화가는 엄격한 구성에 관심을 집중했다. 그 속의 인물배치는 다른 어떤 요소보다 탁월하다. 예수 주변의 인물이 형성하는

피라미드 구도가 이 그림을 압도하고 있다. 고통을 극적으로 드러내는 성모마리아가 가장 두드러지는 가운데, 나머지 인물들도 다른 어떤 표정으로도 표현할 수 없는 극심한 충격으로 마비된 것처럼 보인다. 무리에서 약간 떨어진 베드로만이 축복의 손짓을 하면서 똑바로 서 있다. 손에 든 돌로 가슴을 치면서 참회하는 성 히에로니무스와 순교 당할 때 사용된 검을 든 성 바울은 그림의 환영적인 성격을 강조하는 듯 보인다. 이토록 강렬한 극적효과는 지롤라모 사보나롤라의 엄격한 신비주의로의 개종에서 비롯되었다. 도미니크회 수도사 사보나롤라의 주장은 엄격주의의 물결을 피렌체에 확산시켰다. 이는 위대한 로렌초의 화려함과 거리가 먼 엄격한 삶의 방식으로 모든 경박함을 몰아내고자 했다. 결국 보티첼리는 인생 후반기에 더욱 더 불안한 선과 색조를 이용해 강렬한 영성을 해석했다.

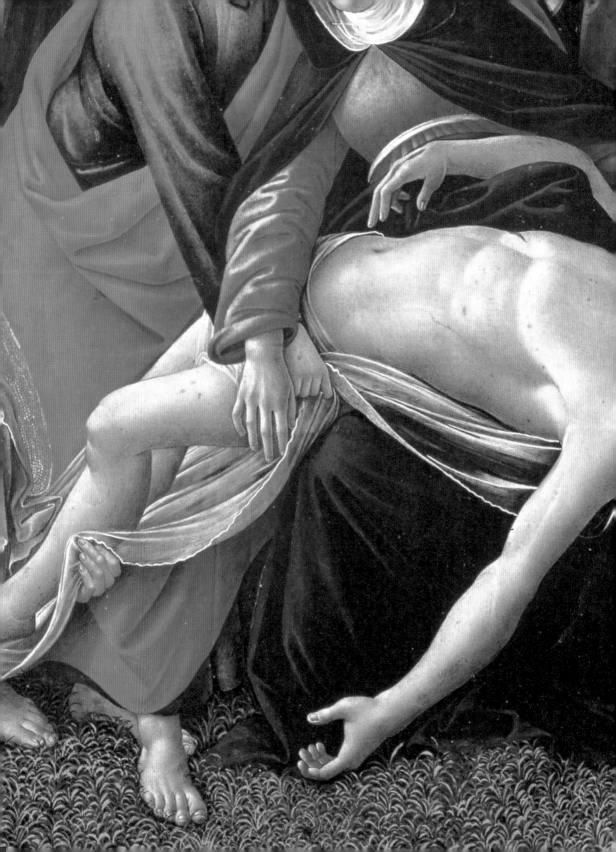

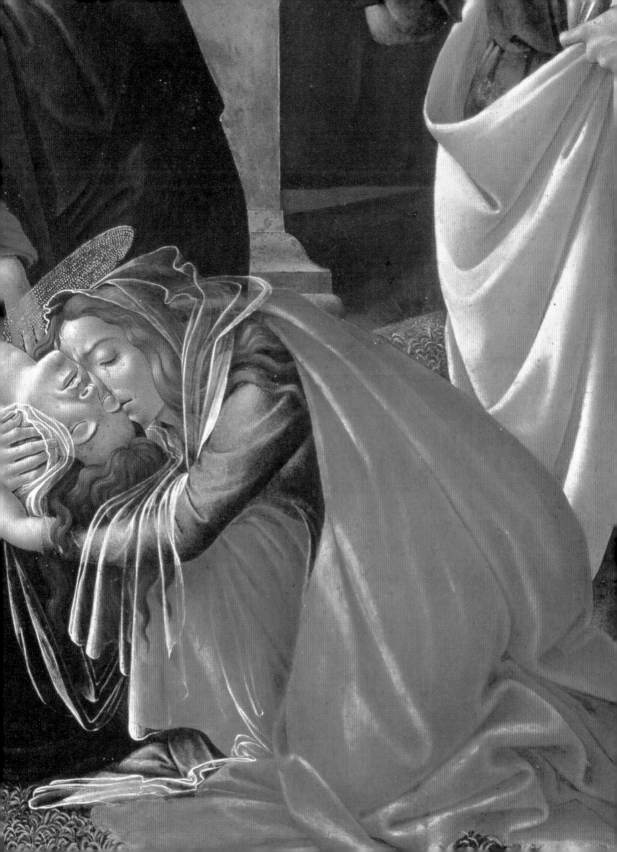

알브레히트 뒤러

죽은 그리스도 애도 1498~1500년

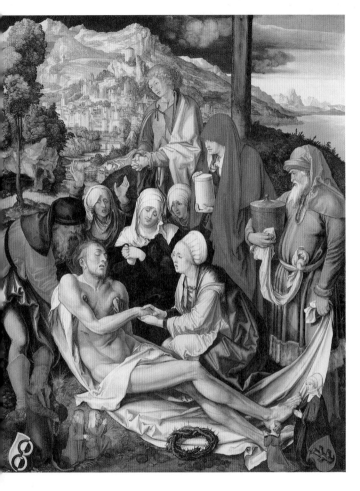

하늘에 협소한 공간이 할애되었지만 왼쪽의 먹구름은 두드러진다. 그 아래쪽에서 사람들이 예수의 죽음을 애도하고 있다. 신비한 빛이 장면 전체에 퍼져나가면서, 따뜻한 노랑, 빨강, 파랑의 무지갯빛 옷을 밝게 비추고 있다. 왼쪽과 오른쪽 하단에는 주문자 알브레히트 글림과 그의 두 번째 아내와 아이들이 무릎을 꿇고 있다. 자연은 단순한 세부에서 벗어나 그리스도의 애도 장면을 완전하게 감싸면서, 그 자체로 주인공이 되었다. 이 그림은 삼각구도로 구성되었고, 그 정점에는 요한이 그려졌다. 얼마 전까지 베네치아에서 머물며 미술을 연구했던 뒤러는 조반니 벨리니(Giovanni Bellini)의 도움을 받아 이탈리아 르네상스 미술의 기본요소, 특히 비율과 원근법의 토대가 되는 수학과 기하학 규칙을 익혔다. 목판화 연작 〈그리스도의 수난〉에서 이 그림의 중요한 선례를 찾을 수 있다. 뒤러가 목판화 연작에서 인물을 좀더 단순하게 배치하고 성모마리아를 무리로부터 고립된 것으로 묘사했다면, 여기서는 인물을 결집시켜 오직 가혹한 고통에 의해서만 흔들리는 하나의 몸처럼 보이게 만들었다.

소나무 패널에 유채
151×121cm
1598~1607년에 바이에른 대공 막시밀리안 1세가 입수

황량한 풍경은 다소 비대한 인물 무리와 흥미로운 대조를 이룬다. 뒤러가 이탈리아에서 매력을 느꼈던 요소는 현지풍경과 색이었으며, 도시와 산의 풍경은 그의 수채화에도 등장한다. 불안한 먹구름과 대비되는 밝은 빛의 산에서 빛과 명암법의 효과가 드러난다.

군사들이 골고다를 떠났다. 존경받는 산헤드린(종교와 사법 재판권이 있던 고대유대의 최고 의결기관_역주) 의원이었던 아리마대의 부자 요셉은 아무도 모르게 예수를 신봉하던 사람이었다. 그는 빌라도의 허락을 얻어 예수의 시신을 십자가에서 내렸다. 아마포를 두른 예수를 지탱하는 사람이 아리마대의 요셉이다. 그의 뒤에서 극적인 손짓을 하고 있는 늙은 여자는 절망으로 몸을 가누지 못하는 유일한 인물이다.

역시 산헤드린 의원이었던 니고데모가 예수 앞에 서서 경의를 표한다. 그는 십자가에서 내린 예수의 시신을 보존하기 위해 사용할 몰약과 침향을 들고 왔다. 예수는 아리마대의 요셉과 니고데모에게 믿음의 본질에 대해 이렇게 설명했다. "바람이 임의로 불매 그 소리는 들어도 어디서 와서 어디로 가는지 알지 못하나니."

알브레히트 뒤러

오스볼트 크렐 1499년

참피나무 패널에 유채
중앙 패널 50×39cm
왼쪽 패널 49.3×15.9cm
오른쪽 패널 49.7×15.7cm
외팅엔–발레슈타인 컬렉션; 비텔스바흐 기금, 뮌헨

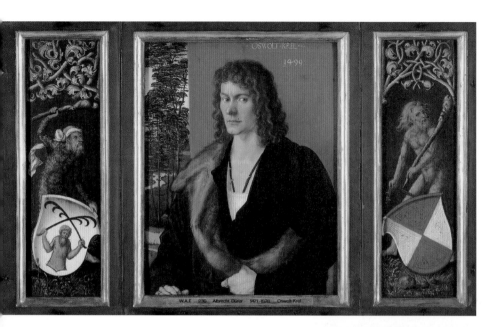

이 청년의 가슴에서 검은 줄이 도드라진다. 오스볼트는 당시 자주 도마 위에 올랐던 폭력적인 성격으로 유명했다. 실제로 1497년에 그는 친구 한 명과 같이 뉘른베르크의 유력자를 조롱한 죄로 1년 동안 투옥되었다.

알브레히트 뒤러가 그린 이 매력적인 초상화의 주인공은 멜키오르 크렐과 안나 폰 니데그 사이에서 태어난 오스볼트 크렐(Oswolt Krel)이다. 원기가 왕성한 청년 오스볼트는 수수하지만 우아한 장소를 배경으로 포즈를 잡고 있다. 배경의 붉은 벽과 밝은 얼굴빛, 짙은 색 외투와 호화로운 모피에 이르기까지, 뒤러는 다양한 질감을 잘 어우러지게 표현해냈다. 이러한 특성은 얼굴의 이목구비에 표현에서도 나타난다. 손의 세부 묘사와 몸에 비해 특이하게 돌아간 시선을 자세히 보면, 이 젊은이가 강하고 주도적인 성격의 소유자라는 인상을 받는다. 배경의 풍경이 이러한 강인함을 조금 누그러뜨린다. 플랑드르 회화를 접한 이후, 전성기로 가면서 뒤러는 초상화 장르를 선호하기 시작했다. 그는 초상화에서 인간적인 인물 묘사와 그 주변공간의 관계와 연관된 문제들을 깊이 탐구했다. 부르주아 초상화에 공통적인 전통에 따라 중앙패널의 측면에는 또 다른 패널이 하나씩 더 있는데,

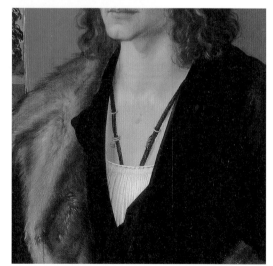

하나는 오스볼트 가문의, 다른 하나는 그의 아내 아가테 폰 에센도르프 가문의 알레고리를 보여준다.

참피나무 패널에 유채
67×49cm
1805년에 뉘른베르크에서 바이에른의 왕 막시밀리안 1세 요제프가 구입

알브레히트 뒤러

모피를 입은 자화상 1500년

열세 살의 나이에 자화상을 완성한 독일 르네
상스의 대표화가 뒤러는 그때 이미 자신의 예
술적 '소임'을 자각하고 있었다. 독일 최초의
정면초상화인 이 자화상은 전례를 찾아볼 수
없는 특이한 형태와 표현이 인상적인 작품이
다. 이 그림은 사람들을 자각하게 만드는 책
임을 예술가에게 부여한다. 예술가의 정신적
인 역할을 인정하는 듯하다. 뒤러는 1500년
경에 이 자화상을 완성했지만 네덜란드 여행
이후였던 1520년대에 수정했던 것으로 보인
다. 색채가 돋보이는 방향으로 수정된 이 초
상화는 매우 웅장하고 위엄이 넘친다. 이 그
림의 제작 시기는 화가가 28세라고 기록된 오
른쪽 서명으로도 추정할 수 있다. 이 자화상
에서 자신을 예수와 동일시한 뒤러는 이른 나
이였지만 이미 화가로서의 위엄에 자부심을
가졌음이 분명하다. 사실 예술적 사고의 신성

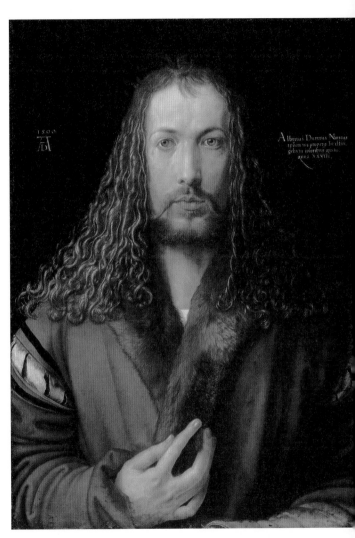

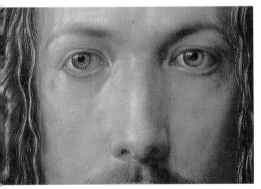

한 기원을 강조하려 했던 것처럼, 그림의 모
든 콘셉트는 비잔틴의 예수그림을 연상시킨
다. 예술가의 신성한 역할을 겨냥한 것처럼,
뒤러는 사물의 정신적 본질에 대한 명상을 통
해 청년기의 특징인 현실성찰을 넘어섰다.

매우 꼼꼼하고 정확하게 묘사된 뒤러
의 시선은 예술가의 조건인 '창조적
멜랑콜리'의 시선을 떠올리게 한다.
그것은 한편으로 자신의 소임에 대한
자각, 다른 한편으로 영감의 상실에
대한 깊은 두려움과 관련된 일종의 절
망을 드러낸다.

알브레히트 뒤러

파움가르트너 제단화 1503년

참피나무 패널에 유채
중앙 패널 155×126cm
측면 패널 157×61cm
막시밀리언 1세가 뉘른베르크의 세인트 캐서린 교회에서 1613년에 획득

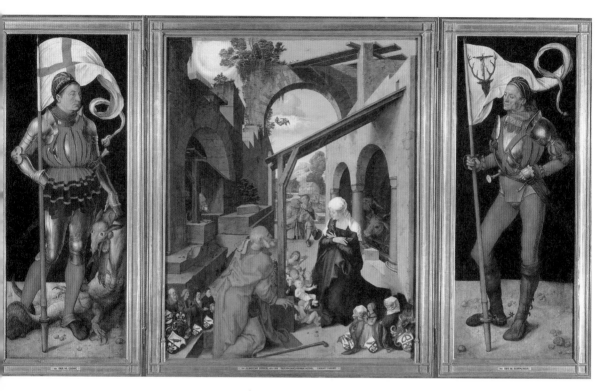

뒤러의 명작인 이 세폭 제단화는 뉘른베르크의 성 카타리나 교회에 있었다. 이 그림은 정확한 북유럽의 도상과, 중앙패널에서 두드러지듯 원근법과 비례연구가 결합된 작품이다. '예수탄생'이 주제인 중앙패널의 비례에 맞지 않게 작게 묘사된 파움가르트너 가문의 사람들이 보인다. 마찬가지로 작은 천사들이 아기예수를 떠받치고 있다. 예수 탄생장면은 기묘한 건물 내부에 들어가 있다. 벽감이 사이사이에 들어간 벽과 거대한 아치는 우리의 시선을 외부로 이끈다. 볼품없이 꿇어앉아 있는 요셉은 그림 하단의 테두리에 의해 일부분이 잘려나간 채 묘사되었다. 한낮이 배경임에도 요셉은 왼손에 등불을 들고 있다. 검소한 의복을 입은 성모마리아는 위엄이 넘치는 모습이다. 베네치아 체류 이후에 뒤러는 이탈리아 회화의 이상주의에서 벗어나 북유럽의 자연주의에 더 가까워지면서, 매우 인간적인 동시대의 이야기를 하고 싶어했던 것 같다. 왼쪽 패널의 성 게오르기우스와 오른쪽 패널의 성 에우스타기우스는 주문자 마르틴 파움가르트너의 아들 슈테판과 루카스(Stephan & Lukas Paumgartner)의 의인화로 보인다.

전설상의 순교성인 에우스타기우스의 상징물은 십자가와 사슴 머리다. 이 성인은 루카스 파움가르트너의 모습으로 추정된다. 이 성인은 사냥을 하다가 뿔 사이에서 십자가가 빛나는 사슴을 본 후에 기독교로 개종했다고 전해진다.

슈테판 파움가르트너의 초상으로 추정되는 이 그림에는 성 게오르기우스와 용이 등장한다. 이교도 도상에서 악을 상징하는 용은 몸이 비늘로 덮이고 혀가 두 갈래로 갈라졌으며, 방추형 꼬리와 날개가 달린 괴물이다. 성 게오르기우스는 사람들 앞에서 용을 죽이기 위해 줄을 묶어 도시로 끌고 가고 있다.

구성을 수평으로 자르는 견고한 목재 처마 아래의 늙은 농부와 젊은 농부가 예수탄생 장면으로 들어갈 준비를 하고 있다. 그들의 뒤쪽으로 양식화되었지만 풍부한 세부 묘사가 있는 풍경은 복잡한 원근법의 효과가 드러나는 전경의 인물들과 대조를 이룬다.

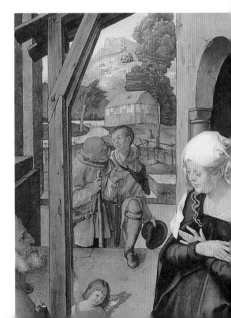

마티스 그뤼네발트

조롱받는 예수 1503년

소나무 패널에 유채
109×73.5cm
뮌헨의 카르멜리트 교회에서 1803~1804년에 입수

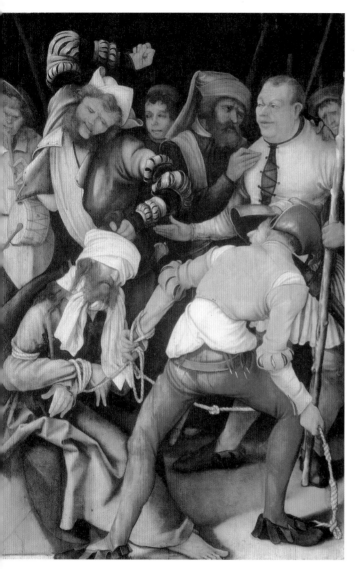

극단적인 표현성을 보여주는 이 그림에서 메시아는 눈이 가려지고 손이 묶인 채 사람들에게 조롱당하고 있다. 유대인들이 예수에게 누가 때릴 것인지 맞춰보라고 하는 이 장면은 수난 중에서도 가장 극적인 순간 중 하나다. 예수 뒤쪽의 사람이 연주하는 큰 북과 피리의 경박한 가락이 어두운 방에 울려 퍼진다. 그뤼네발트의 독창적인 회화와 매우 선정적이고 시적인 그의 색채는 로마가톨릭에 반대하는 프로테스탄트의 반종교개혁의 탄생과 전파를 이끌어낸 관념적인 맥락으로 발전되었다. 결국 그뤼네발트의 미술은 반종교개혁의 토대였던 죄에 대한 절망적 지각과 은총에 대한 깊은 믿음 간의 갈등을 극단적으로 몰고 갔다. 인물의 격렬한 움직임과 흉측한 얼굴은 이 그림을 매우 독창적으로 만드는 요소다. 비현실성과 진실성이 모든 인물을 감싸면서 순환되고 있다. 이를 통해 그뤼네발트는 레오나르도의 우스꽝스러운 인물그림에 대한 지식을 자랑했다. 한편 짙은 색과 견고한 조형성을 보여주는 인물들은 그뤼네발트와 마찬가지로, 유력인사이자 고상한 후원자였던 브란덴부르크의 알베르트 추기경의 후원을 받았던 뒤러의 '이탈리아식' 회화를 떠올리게 한다.

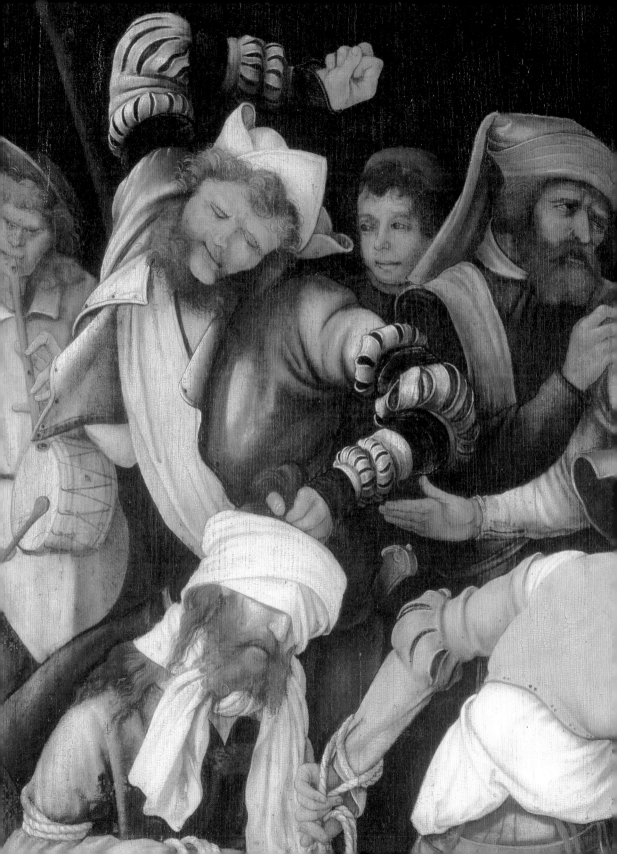

대(大) 루카스 크라나흐

십자가형 1503년

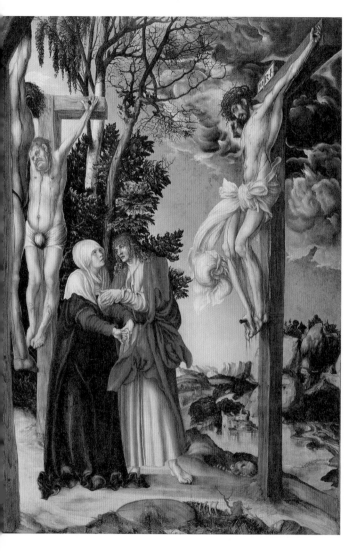

소나무 패널에 유채
138×99cm
1804년에 입수

시각적으로 특이한 구성 속에서 전통적인 중앙의 시점은 측면시점으로 대체되었다. 이는 '애도'라고도 불리는 이 그림에 생명력을 불어넣는다. 나무 앞에 선 웅장한 그리스도의 십자가는 외부로 향하도록 묘사됨으로써 풍경을 위한 공간이 생겼다. 기념비적으로 묘사된 마리아와 성 요한, 단 두 사람만이 예수의 죽음의 현장에 서 있다. 복잡하게 얽힌 두 손이 말해주듯, 두 사람의 몸짓은 극적이다. 세 개의 십자가 배열은 매우 이례적이다. 왼쪽 가장자리에 위치한 강도의 십자가는 급격한 단축법으로 묘사되었다. 한편 중간 십자가에서 죽어가는 강도는 몸이 부어오르고, 기분 나쁜 백색광을 발하는 살에는 피가 흘러내린다. 친구 마틴 루터(Martin Luther)를 추종했던 크라나흐는 루터교의 교리에 의거해, 인간과 자연 간의 일종의 교감을 그림 속에 표현했다. 이러한 비극적 사건은 그 자체로 중요한 것이 아니라 구성요소 간의 영적인 합일을 예고한다. 이런 관점에서 보면, 빛은 바람에 흔들리는 나무와 예수의 몸에 두른 천, 몰려오는 먹구름의 떨림을 표현하는 데 이용된다.

마리아와 성 요한이 십자가 앞에 서 있다. 요한은 팔꿈치를 잡고 마리아를 부축하고 있다. 고통스럽게 얽힌 두 사람의 손, 특히 마리아의 비틀린 손목은 신비한 빛을 발하는 붉은색, 노란색, 짙은 초록색 복장 위에서 또렷이 부각된다.

못이 박힌 예수의 부어오른 발이 끔찍하게 묘사되었다. 이처럼 고통의 사실적인 묘사 덕분에 크라나흐는 독일미술의 특수성을 대표하는 화가로 자리매김했다. 그는 감상적인 양식을 향해 나아가면서 마니에리스모의 세련된 지성적 형태를 표현했다.

풍경의 섬세한 세부 묘사는 크라나흐의 빈 체류와 관련이 있다. 그는 빈에서 영향력 있는 지식인과 인문주의자들을 만났고, 동화 속 풍경을 배경으로 그들의 초상화를 그렸다. 크라나흐의 그림은 르네상스 시기에 널리 전파된 원근법과 비례론에서 멀어져, 훗날 피카소 같은 화가들을 사로잡게 될 독특한 형태를 띠게 된다.

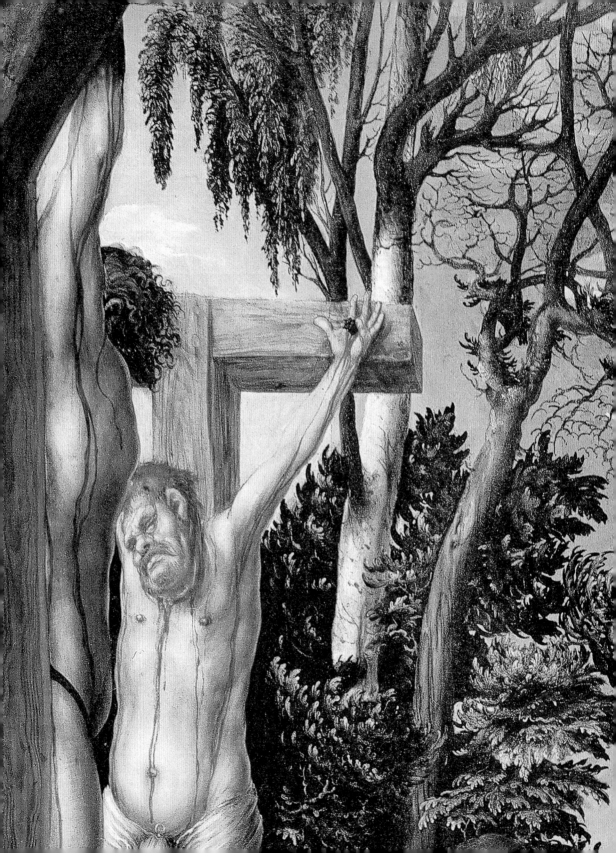

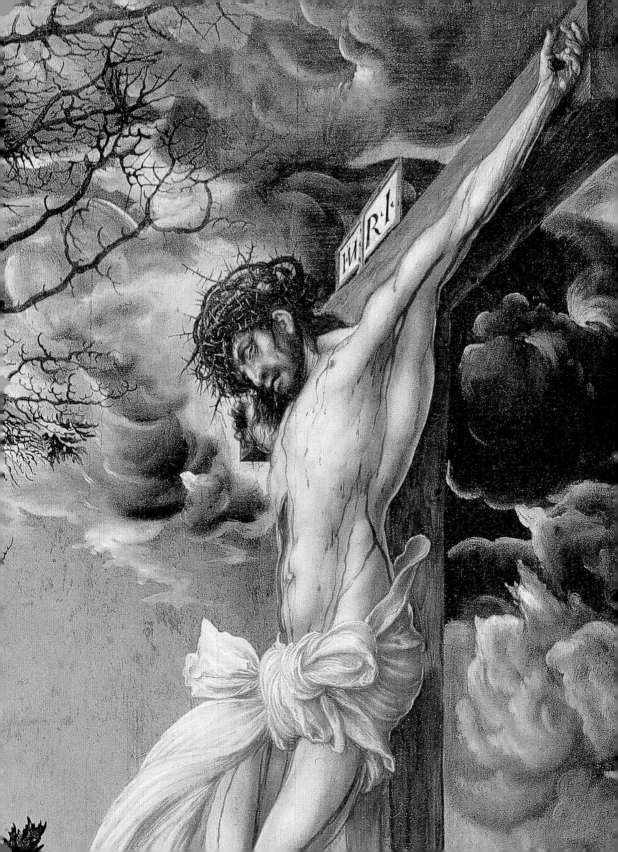

야코포 데 바르바리

정물 1504년

참피나무 패널에 유채
52×42.5cm
노이부르크 안 데어 도나우

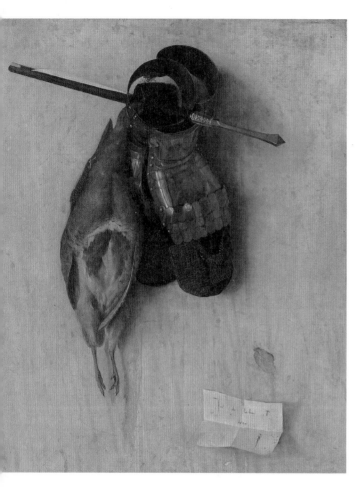

16세기 초에는 아직 알려지지 않았던 장르인 정물화가 정교하게 그려진 이 작은 패널은 적어도 한 세기 후에 유명세를 타기 시작했다. 세부 묘사의 처리방식은 세밀화를 떠올리게 하고 알브레히트 뒤러와 대(大) 루카스 크라나흐 같은 북유럽 화가의 영향으로 보인다. 자고새, 두 개의 갑옷장갑, 화살, 아래의 "Jac de barbarj P 1504" 명문이 적힌 작은 종잇조각이 있다. 문장처럼 사물에 초점을 맞춘 것에서 추정할 수 있듯이 이 작품은 원래 장에 달린 문이나 초상화의 뒷면이었을 가능성이 있다. 야코포 데 바르바리는 베네치아의 알비세 비바리니(Alvise Vivarini) 공방에서 도제로 일하면서 뒤러와 친구가 되었다. 얼마 후 그는 막시밀리안 황제를 따라 독일로 이주했고, 나중에는 플랑드르에서 오스트리아의 마르가레테의 궁정화가가 되었다. 이 그림은 북유럽과 이탈리아 문화의 연결고리를 상징한다. 밝은 배경에 볼륨감이 살아 있는 사물들이 통합되고, 이것이 새의 깃털의 가벼운 색조변화, 금속에 반사된 빛, 섬세하고 따뜻한 그림자처럼 꼼꼼한 세부 묘사와 결합되면서 매우 우아한 그림이 탄생했다.

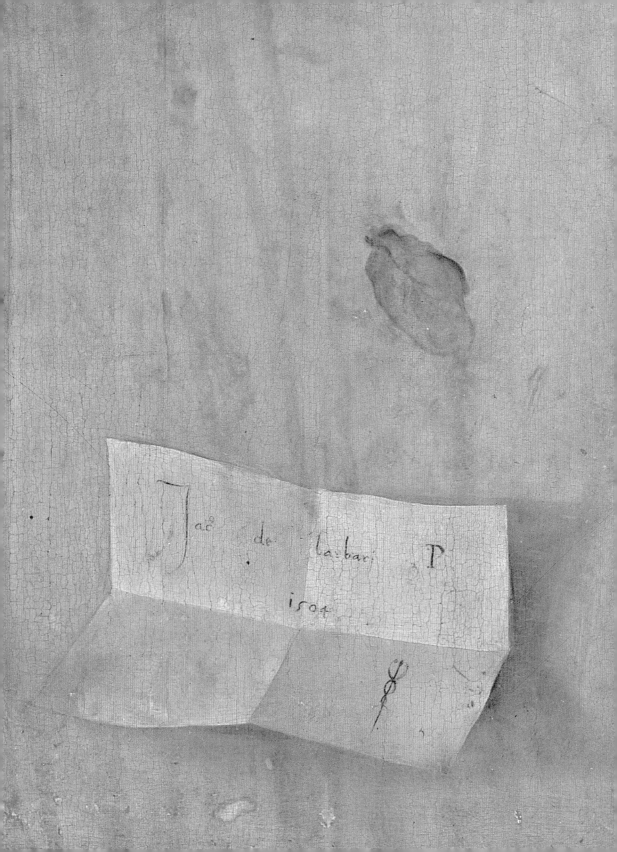

패널에 유채
71.3×91.2cm
뷔르츠부르크 대주교관

로렌초 로토

성녀 카타리나의 신비한 결혼 1506~1507년

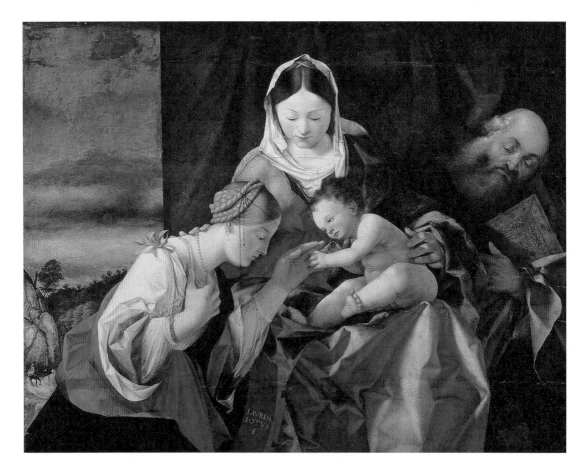

전설에 따르면, 은둔자가 알렉산드리아의 카타리나에게 성모자 그림을 주면서 언젠가 예수와 결혼할 것이라고 예언했다. 아기예수가 반지를 주기 위해 카타리나에게 다가가는 순간은 엄격한 피라미드형 구성 속에 재현되었고, 그 옆에서는 전설상의 은둔자가 어둠 속에서 모습을 드러냈다. 화가 로토는 빛으로 이 장면 전체에 생기를 주었다. 빛은 인물 얼굴의 창백함과 화려한 옷 주름을 강조한다. 로토는 이 그림을 통해 안토넬로 다 메시나(Antonello da Messina)의 빛의 사용방법에 대한 해박한 지식과 아울러, 베네치아에서 도제생활을 하며 알게 된 북유럽 화가들에게 배운 뛰어난 세부 묘사능력을 증명했다. 밝은 색채 덕분에 카타리나 쪽으로 다가가는 아기예수, 뒤러의 생각에 빠진 인물처럼 그려진 오른쪽의 은둔자, 마리아의 사랑이 가득한 포옹 같은 모든 행위가 생생하게 표현되었고, 인물들이 모인 이 장면도 활력이 넘친다. 단순한 제스처에 모든 이야기가 요약돼 있는데, 이는 심오한 심리적 통찰을 보여주는 로토의 초상화를 예고한다.

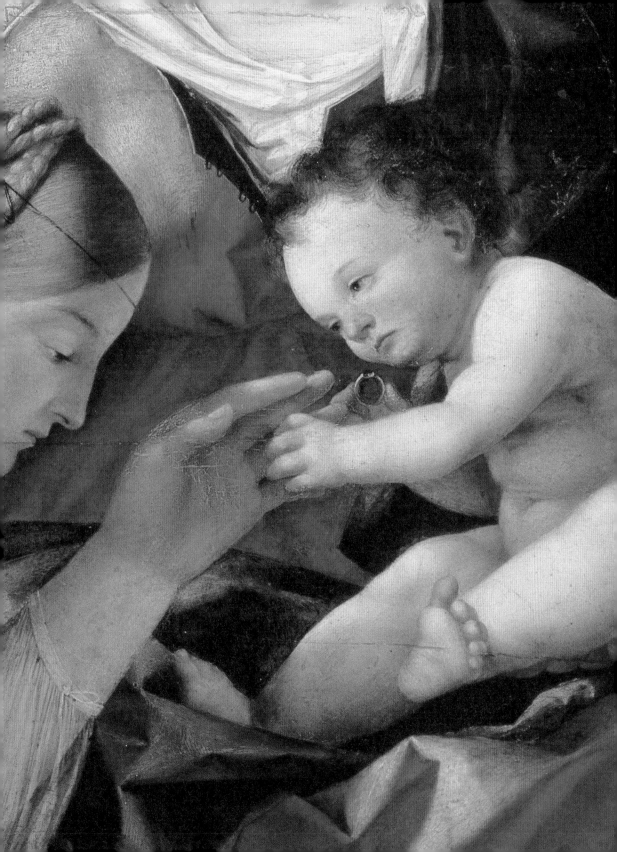

라파엘로

카니자니 성가족 1507년

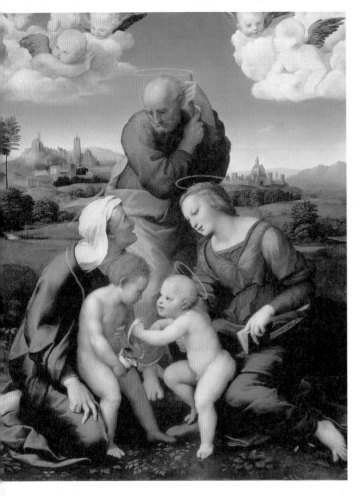

바사리에 의하면, 도메니코 카니자니(Domenico Canigiani)를 위해 제작된 이 그림은 피렌체에서 전성기를 맞이한 라파엘로가 성모자를 주제로 그린 여러 점 가운데 하나다. 인물의 조형적 특성과 원근법 구성은 바르톨로메와 레오나르도의 영향이다. 도미니크회 수도사이자 사보나롤라의 열렬한 추종자였던 라파엘로는 단순하지만 감동적이고 엄숙한 종교미술의 구성을 받아들였고, 레오나르도의 흔적은 섬세한 하늘색 배경에서 느껴진다. 삼각구도 속에서 완벽하게 조화를 이루는 고전적인 구성 속에서, 마리아와 엘리사벳과 아기예수와 성 요한의 팔과 다리는 매혹적인 움직임을 만들어내며 단일한 전체가 되었다. 이는 건축의 유기적 통합을 연상시킨다. 의복도 이러한 기념비적 형태의 느낌을 부여하는 요소이고, 인물배치에서는 여전히 페루지노의 영향이 보인다. 예비드로잉을 통해 실물을 연구하면서 라파엘로가 추구한 '자연스러움'은 섬세하고 다양한 얼굴 생김새와 시선에서 잘 드러난다.

패널에 유채
131×107cm
뒤셀도르프 컬렉션,
1691년에 토스카나의 코시모 3세가 사위 요한 빌헬름 폰 데어 팔츠에게 선물

마리아의 사촌이자 세례자 요한의 어머니, 엘리사벳은 머리에 베일을 쓴 노파로 그려졌다. 라파엘로는 엘리사벳과 요셉의 시선을 교차시켜 구성의 리듬을 창출했다. 여기에는 위로 향한 엘리사벳의 머리로 두 사람의 깊은 감정을 모두 드러내는 표현적인 뉘앙스가 가득하다.

왼쪽의 세례자 요한은 예수보다 조금 더 크게 그려졌다. 그는 경건한 눈빛으로 예수를 바라본다. 마리아는 아기예수를, 엘리사벳은 아기요한을 잡고 있다. 인간성과 신성이 그림자도 명암대비도 없는 순수의 순간에 포착된 두 아기의 만남 속에 깃들면서, 하나의 차원에 함께 녹아 있다.

하늘에서 퍼지는 엷은 빛이 배경의 풍경과 건물을 감싸고 있다. 라파엘로는 우르비노에서 피에로 델라 프란체스카의 맑고 선명한 윤곽선에 감탄했다. 결국 그의 관심은 인물과 배경의 완벽한 조화를 창조하는 엷은 대기에 집중되었다.

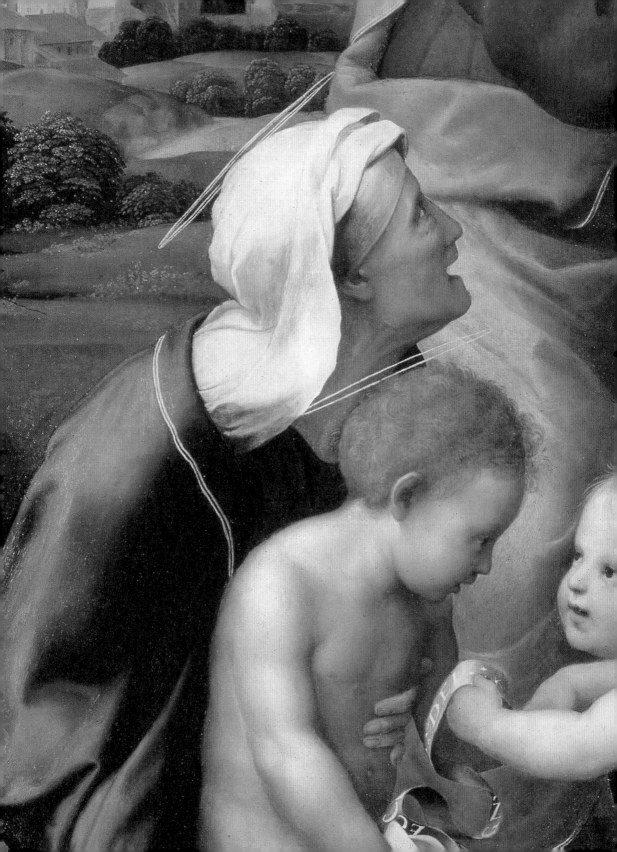

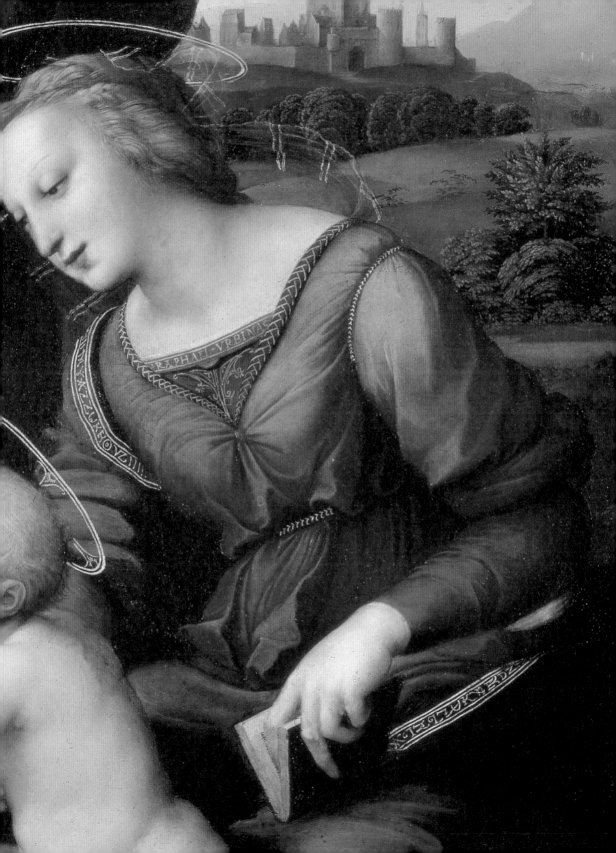

라파엘로

템피 성모 1507~1508년

패널에 유채
75×51cm
1829년에 바이에른 대공 루드비히 1세가 피렌체 템피 가문에게 구입

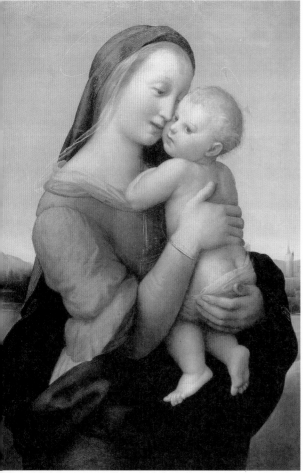

라파엘로의 피렌체 시기 말엽의 중요한 작품이다. 라파엘로는 로마로 떠났던 1508년에 템피 가문을 위해 이 그림을 완성했다. 이 그림은 그의 성경의 인물에 대한 심오한 형식적 탐구의 종착지였다. 이 당시 라파엘로는 피렌체에 머물고 있던 레오나르도와 미켈란젤로와 경쟁하면서 미술양식과 지성의 측면에서 비약적인 성장을 이루어냈다. 인물의 자연스러운 표정과 손짓에서 드러나듯, 부드러운 두 나체는 하나의 명쾌하고 조화로운 기하학적 형태로 훌륭하게 통합되었다. 마리아가 걸친 망토의 짙은 초록색, 노란 소매, 붉은 옷, 밝은 피부

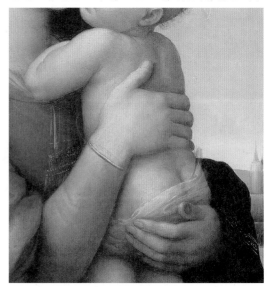

푸른빛이 널리 퍼진 가운데 아기예수를 꼭 안고 있는 마리아의 모습은 매우 인간적인 행동과 형태로 구성된 세계를 구축하는 화가의 놀라운 능력을 잘 보여준다. 그 속에서 난해한 개념들은 모든 사람이 쉽게 접근할 수 있는 자연의 언어로 번역된다.

에서 미묘하게 대비되는 선명한 색채들이 반짝인다. 거의 살아 있는 듯 생생한 마리아는 고귀하고 품위가 넘치는 여성미를 드러내며, 애정이 가득한 시선으로 아기예수와 연결된다. 라파엘로의 성화는 현실의 구체적 표현과 완벽한 형태를 향한 열망의 탁월한 균형에 도달했다. 꾸밈없이 자연스러운 감정표현은 그의 그림을 이상적인 동시에 세속적으로 만드는 요소다.

참피나무 패널에 양피지
28.2×22.5cm
부아세레 컬렉션; 비텔스바흐 기금, 뮌헨

알브레히트 알트도르퍼

숲속의 성 게오르기우스 1510년

세밀화처럼 그려진 이 그림은 크기는 작지만 알트도르퍼의 대표작이다. 큰 오크나무와 잎이 하나의 유기체처럼 숲을 이루고 있다. 숲속의 바람에 스치는 나뭇잎 소리는 관람자의 시선을 그림의 경계 너머로 이끄는

듯하다. 세밀화가의 아들이었던 알트도르퍼는 초창기부터 풍경 묘사를 좋아했는데, 1511년경에 도나우 강을 따라 여행하면서 본 풍경은 그의 수많은 스케치에 남아 있다. 알트도르퍼는 볼프 후버(Wolf Huber)와 더불어 이른바 도나우 화파의 대표화가로 간주된다. 1500~1535년에 활동한 도나우 화파는 자연과 풍경을 낭만적이고 환상적으로 묘사했다. 그들의 그림에서 처음으로 자연이 중요하게 묘사되면서 인물은 뒷전으로 밀려났다. 알트도르퍼는 붓을 자유자재로 다루었

고 판화의 조각칼을 함께 사용해, 나뭇잎 하나까지 꼼꼼하게 묘사함으로써 그림 전체에 생동감을 주었다. 더불어 강렬한 색조의 변화로 인해 그림은 더욱 더 생기가 넘친다. 성 게오르기우스는 이 신비한 세계에 함몰되어 거의 눈에 띄지 않으며, 투구의 깃털은 나뭇잎과 섞여 구별하기 어렵다. 이 숲은 그 자체로 그림의 주인공이 되었다.

성 게오르기우스의 투구에 달린 기이한 깃털에 번쩍이는 나뭇잎의 부드러운 하이라이트가 비친다. 성 게오르기우스는 용을 죽이고 공주를 구출하는데 이 그림에서는 자연의 우위를 분명히 말하려는 듯이 공주가 빠져 있다.

라파엘로

천막의 성모 1514년경

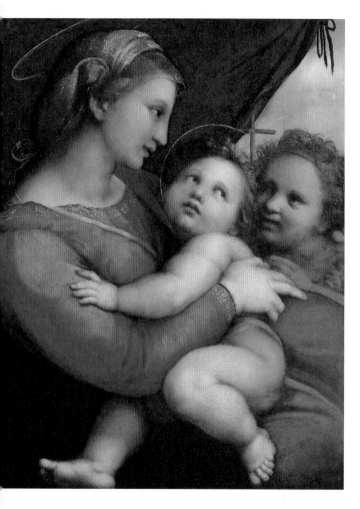

이 그림의 작가가 라파엘로인지 아닌지는 오랜 논쟁거리였다. 처음에는 페린 델 바가 (Perin del Vaga)의 작품이라는 의견이, 그 이후에는 현재 피티 궁에 소장된 그의 〈의자의 성모〉를 줄리오 로마노(Giulio Romano)가 복제한 것이라는 의견이 제기되었다. 20세기 초에 마침내 라파엘로의 그림이라는 사실이 밝혀졌다. 라파엘로는 바티칸의 벽화 작업 때문에 로마에 체류하던 중에 이 그림을 그렸다. 인물 묘사는 청년기 작품에 비하면 더욱 복잡해 보인다. 비율이 잘 맞고 조화로운 구성요소들을 그리기보다는 강한 명암대비를 통해 인물 그 자체를 강조하는 데 역점을 두었다. 그림을 절단한 방식은 혁신적이다. 공간의 환영을 다양하게 강조하기 때문이다. 마리아의 몸은 머리에 비해 앞쪽으로 확장되었고, 아기예수는 몸을 복잡하게 비틀어 성 요한과 배경을 대신하는 천막을 보려 한다. 이는 관람자에게 강렬한 감정소통의 분위기를 전달한다. 이 시기에 미켈란젤로도 시스티나 예배당에 프레스코를 그리기 위해 로마에 머물고 있었다. 라파엘로는 그에게 영감을 받아 피렌체 시기의 완전한 추상성에서 멀어져, 더욱 강력한 원근법과 빛의 대비가 풍부한 조형언어를 채택했다. '위대한' 바티칸 벽화뿐 아니라 작은 그림에서도 이러한 특성이 보인다.

패널에 유채
65.8×51.2cm
에스코리알의 컬렉션;
1819년에 바이에른 대공 루드비히 1세가 영국에서 구입;
비텔스바흐 기금, 뮌헨

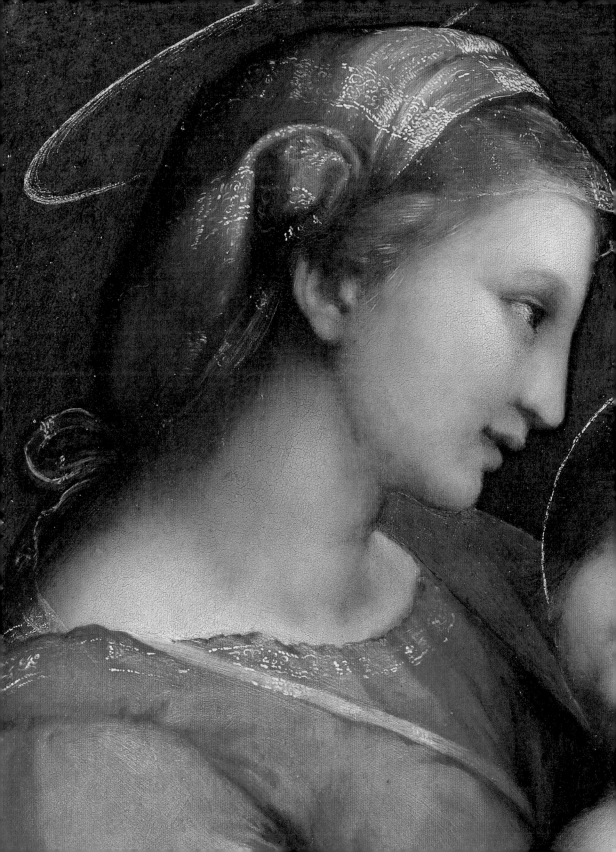

티치아노

바니타스 1514~1515년

캔버스에 유채
97×81.2cm
대공 막시밀리안 1세 컬렉션

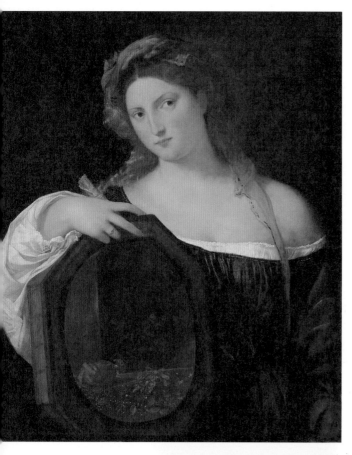

X선 검사에서 이 여인이 원래 왼손으로 긴 머리카락을 잡고 지금보다 머리를 더 기울이고 있었음이 밝혀졌다. 1515년에 완성된 이 그림은 티치아노의 청년기 작품이다. 이때 그는 자연광에 젖어든 사물의 외관과 그 실재를 표현하기 위해, 알레고리와 세속적 주제를 탐구했다. 사실, 단순하게 보이는 이 그림 뒤에는 복잡한 명암효과가 감춰져 있다. 비물질적인 공간을 배경으로 등장한 여인은 티치아노가 스승 조르조네(Giorgione)에게 물려받은 기념비성을 드러낸다. 티치아노는 부드럽게 퍼진 조르조네식의 색채효과를, 넓은 색의 평면으로 칠하는 방식을 예고하는 회화기법으로 대체했다. 여인의 빛나는 깨끗한 피부가 그러한 예다. 결국 색이 이 작품의 진정한 구조를 이룬다. 색은 여인의 물리적 실재 표현에 기여한다. 거울에 반사된 보석의 덧없는 이미지가 말해주듯, 여인의 빛나는 아름다움은 결국 사라질 운명이다.

'플랑드르'의 모티프인 거울 속에는 노파가 있다. 이것은 바니타스의 알레고리, 즉 시간이 흐르면 사라지는 세속적인 사물과 아름다움과 관련되었다.

패널에 유채
66×118.7cm
베를린의 카우프만 컬렉션;
1918년부터 알테 피나코테크 소장

피에로 디 코시모

프로메테우스의 신화 1515년경

그림의 왼쪽 끝에 있는 에피메테우스는 형 프로메테우스를 도와 인간의 형상을 제작했다. 프로메테우스 신화의 다양한 해석 중에서 가장 매력적인 이 이야기는 예술적 창조와 관련되어 있다. 예술가는 하늘에서 번뜩이는 영감을 받는다.

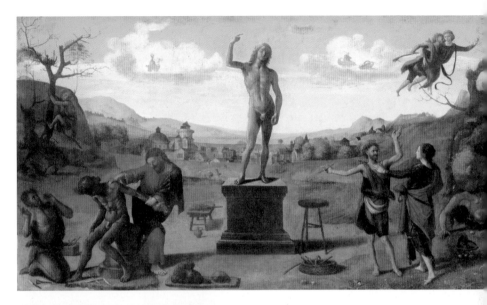

프로메테우스 신화가 그려진 이 그림과 스트라스부르에 소장된 또 다른 그림은 카소네(이탈리아 르네상스 시기의 수납가구_역주)의 벽에 그려졌다. 바사리의 말처럼 피에로 디 코시모는 별난 화가였다. 기묘한 색으로 그려진 이 신화 그림은 원시적인 본래의 인간성을 환기시킨다. 애절한 분위기부터 비

애감이 풍부한 그림에 이르기까지 코시모의 그림에서는 왼쪽 후경의 인물처럼 기괴한 요소들이 끊임없이 발견된다. 이 그림 중앙에는 대좌의 프로메테우스 형상을 비롯해 다른 신의 모습도 보인다. 오른쪽의 미네르바는 프로메테우스가 신들에게서 불을 훔쳐 인간에게 주도록 도왔다. 프로메테우스와 미네르바는 앞쪽에서 인간으로 변신한 모습으로, 위에는 함께 도망치는 것으로 그려졌다. 화가는 연극무대처럼 공들여 만든 배경에 섬세한 색채변화를 표현하고, 인물들을 여기저기 옮겨 놓으면서 이야기의 모든 단계가 연결되도록 했다. 스트라스부르의 그림에는 이 이야기의 결말이 나온다. 프로메테우스는 제우스로부터 사슬로 바위에 묶여 독수리에게 생간을 뜯어 먹히는 형벌을 받았다.

대(大) 한스 홀바인

성 세바스티아누스의 순교 1516년

참피나무 패널
153×107cm
아우크스부르크의 구세주 교회

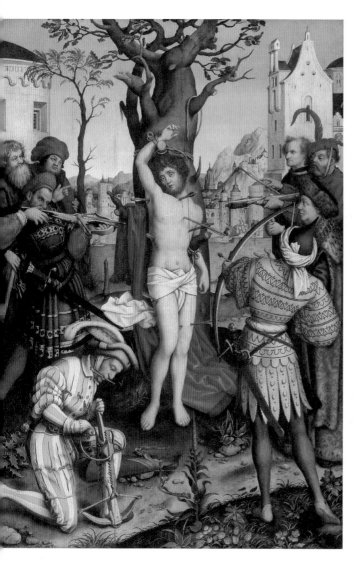

군인 세바스티아누스의 순교를 주제로 제작
된 그림이다. 이 그림은 원래 아우크스부르크
의 구세주 교회의 성 세바스티아누스 예배당
에 걸려 있던 세폭 제단화의 중앙패널이었다.
측면 패널에는 각각 성녀 바르바라와 엘리사
벳이 있다. 전통에 따르면, 성 세바스티아누
스는 로마의 디오클레티아누스 황제의 재위
시기에 몰래 기독교로 개종하면서 순교를 당
했다. 고전적 규범에 의거해 그려진 성 세바
스티아누스는 손이 위쪽으로 결박당하고 순
교자의 관을 쓰고 있다. 이 그림에는 잔혹한
고문이 아니라, 고통에 비해 온전한 모습인
성인의 숭고한 위엄이 표현되었다. 상당히 인
습적인 배열과 불명확한 공간이 드러난 구성
보다, 인물의 풍부한 형태와 힘이 넘치는 선
이 높이 평가할 만하다. 그는 매우 능숙한 드
로잉으로 개개인의 얼굴과 표정을 구별했다.

화살이 가슴을 관통했지만 성 세바스티아누스는
어떤 고통도 느끼지 못하는 듯하다. 전설에서는 이
성인이 죽지 않았고 로마의 과부 이레네의 간호를
받았다고 전한다. 순교의 잔인함의 흔적은 어디에
도 없으며 오히려 남성의 누드가 두드러진다.

홀바인이 독일전통에 남긴 흔적은 바로 단순
한 인간성에 집중하는 예민한 직관이다. 초상
화를 위해 그린 활력 넘치는 드로잉에도 그것
이 표현되었다.

전나무에 유채
중앙 패널 146×44cm
왼쪽 패널 153×125cm
오른쪽 패널 146×49cm

한스 부르크마이어

밧모 섬의 성 요한 1518년

이국적인 동물과 야자
수와 과일에서 알 수
있듯이, 화가는 당대
판화뿐 아니라 아우크
스부르크의 푸거 가문
의 식물원에서 열대자
연을 연구했다.

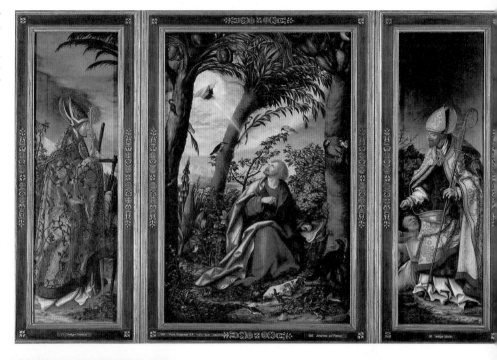

성 요한에게 헌정된 이 세폭화는 원래 아우크스부르크
의 성 요한 교회의 제단화였다. 측면 패널의 성인은 에
라스무스와 마틴이다. 뒤러와 동시대를 살았던 부르크
마이어도 베네치아에 체류(1507년에 돌아옴)하면서, 이
탈리아 미술의 견고한 구성과 웅장한 구조를 배웠다.
이 제단화는 기념비적으로 그려진 성 요한, 사실적인
자연 묘사, 색채 조합에 대한 연구 등을 보여준다. 요
한의 선명한 옷과 식물에 부드럽게 스며든 색조가 대비
된다. 이 장면은 깊은 감동에 휩싸인 요한 앞에 성령
이 나타난 순간을 포착하고 있다. 거의 초자연적인 빛
이 그림을 감싸며 요한과 풍경에 낭만적인 매력을 남
겨 놓았다. 뚜렷하고 정확한 선은 종교적 고요함이 지
배하는 풍경과 인물의 양식적 어우러짐을 만들어낸다.
이는 이탈리아, 특히 조반니 벨리니의 영향이다.

한스 발둥 그리엔

예수탄생 1520년

소나무 패널에 유채
106×71cm
아샤펜부르크 시

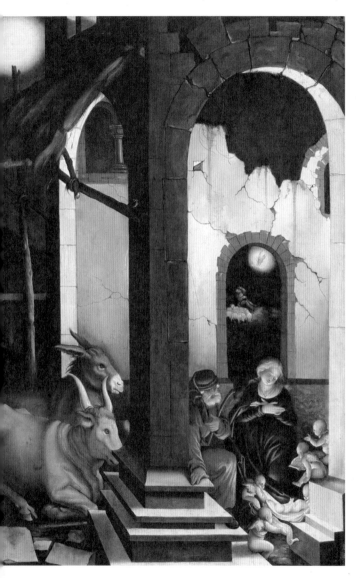

대다수의 예수탄생 그림처럼 일종의 마법과 아름다움이 탄생 장면을 감싸고 있다. 이 그림의 특징은 아기예수가 발하는 빛으로 환해진 신비한 밤 장면이다. 관람자는 한때 웅장한 궁전이었지만 이제는 벽에 습기로 인해 곰팡이가 피고 균열이 생긴 건물의 외부에 서 있다. 기둥에 의해 예수탄생이라는 사건은 외부세계와 분리되었다. 외부세계의 황소와 당나귀는 이 신비한 사건의 목격자처럼 보인다. 마리아 뒤쪽 벽의 아치에는 목자들에게 예수탄생을 알리는 천사가 있다. 여기서 나오는 빛으로 마리아의 얼굴은 환하게 밝아졌다. 발둥 그리엔은 1503~1505년에 뒤러의 작업실에서 도제로 일하면서 현실과 가까운 구성을 배웠지만, 에나멜을 입힌 듯 정교하게 반사되는 독특한 색채를 사용하면서 거기서 멀어졌다. 그리하여 세속적인 신앙의 개념을 표현하는 일종의 '마술적 사실주의'가 탄생했다. 상상의 이야기를 때로 불안하고 신비하게 그린 드로잉과 판화에서 발둥 그리엔의 환상이 잘 드러난다.

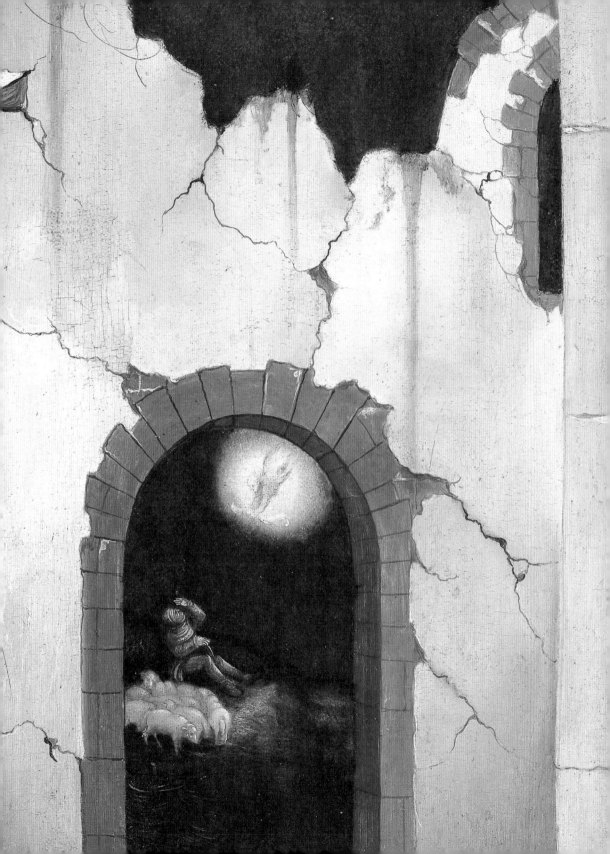

요스 판 클레브

성모의 죽음 1520년

패널에 유채
130×154cm
부아세레 컬렉션; 비텔스바흐 기금, 뮌헨

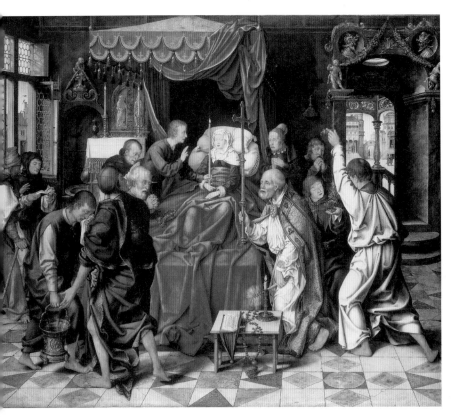

이 그림은 원래 쾰른의 카피톨의 성모마리아 교회(St. Maria im Kapitol)에 있던 세폭화의 중앙패널이었고, 측면에는 기증자들과 그들의 아내가 그려진 패널이 있었다. 전통에 따라 마리아는 죽기 직전에 기독교 신앙을 상징하는 초를 들었다. 성 요한은 마리아 곁을 지키고 주교 복장의 성 베드로는 침대 발치에 무릎을 꿇고 있다. 이즈음 판 클레브는 초상화가로서 뛰어난 역량은 프랑스의 프랑수아 1세도 매혹시킬 정도였다. 결국 그는 1535년에 프랑수아 1세의 부름을 받아 프랑스 궁정으로 갔다. 판 클레브의 재능이 특히 돋보이는 부분은 색채와 얼굴 묘사인데, 모든 인물은 각자 고유한 정체성에 따라 그려졌다. 흰색에서 강렬한 황토색으로 넘어가는 베드로의 우아한 망토에는 섬세하게 수가 놓여 있다. 이처럼 인물의 의복 묘사에서는 판 클레브가 프랑스와 영국으로 가기 전, 독일과 이탈리아를 수차례 여행하면서 얻은 지식이 명백히 드러난다. 광장과 주변의 저택처럼 활력이 넘치는 문과 창문 너머의 공간은 원근법적 구성으로 그려졌다.

꼼꼼한 디테일 묘사와 사물의 세련된 통합은 플랑드르적이다. 근대의 정물화처럼 탁자에 불안하게 놓인 책과 로자리오와 초는 나머지 부분에 비해 그 자체로 독립적인 그림이 된다.

패널에 유채
226×176cm
19세기 초에 아샤펜부르크의 성 베드로와 알렉산더 교회에서 입수

마티스 그뤼네발트

성 에라스무스와 성 마우리티우스 1525년

브란데부르크의 알베르트 대주교가 할레의 성 마우리티우스와 막달레나 교회를 위해 주문한 그림이다. 이 패널화의 주인공은 300년경에 살았던 성 에라스무스와 성 마우리티우스다. 성 에라스무스는 디오클레티아누스 황제가 기독교를 박해하던 시기에 안티오크의 주교였다. 그는 양묘기(닻을 감아올리고 푸는 기계장치_역주)와 같이 그려졌다. 근처의 간수가 그의 내장을 양묘기로 뽑아내고 있다. 검은 피부의 '무어인'으로 묘사된 성 마우리티우스는 테베의 지휘관이었는데 이교의식 참석을 거부했다는 이유로 처형되었다. 구약성서에서 멜키세덱이 사제의 복장으로 예루살렘에서 아브라함을 맞이하듯, 성 에라스무스는 성 마우리티우스를 기

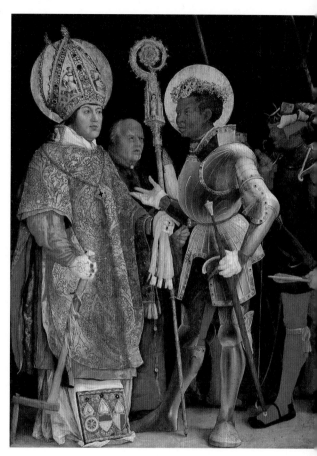

쁘게 맞이하고 있다. 그뤼네발트의 후기 대표작인 이 그림에서 인물은 기념비적으로 그려졌고 옷과 갑옷에는 놀라울 정도로 다양한 색채가 사용되었다. 그뤼네발트의 상상력을 잘 보여주는 부분이다. 화가는 어둡고 깊은 공간 속에서 색의 강렬한 대조를 통해 형태를 살렸다. 또한 초현실적인 빛으로 의복, 인물의 얼굴과 안색을 환하게 밝혔다. 매우 웅장하며 영적인 이 작품은 지성적이고 형식적 측면에서 알브레히트 뒤러의 걸작 〈네 명의 사도〉에 필적할 만하다.

단호한 손짓과 자세가 인상적인 성 마우리티우스는 반짝이는 은색 갑옷을 입고 있다. 갑옷에 장식된 보석은 화려한 분위기와 창조적 상상력을 강조한다.

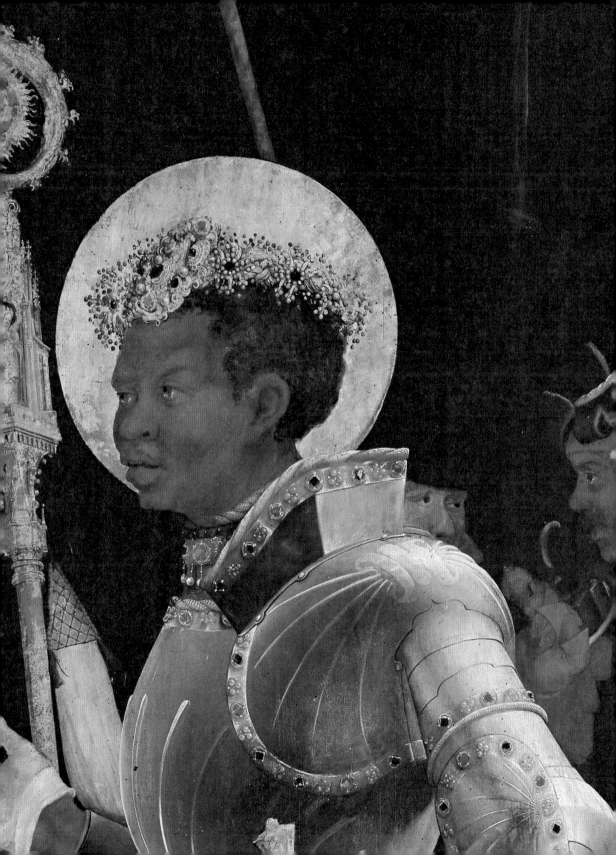

알브레히트 알트도르퍼

마리아의 탄생 1520년경

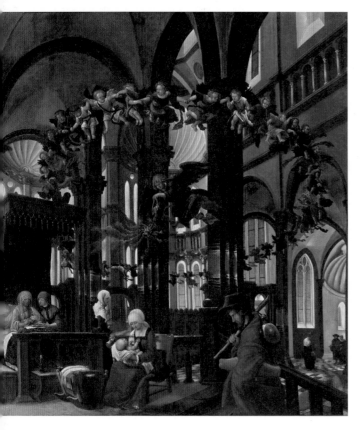

레겐스부르크 성당에 있었던 것이 분명한 〈마리아의 탄생〉은 배경을 성당 내부로 선택한 독특한 그림이다. 시점이 두 개인 원근법 구성도 상당히 이례적이다. 하나는 상반신의 요아킴이 있는 오른쪽 하단에 있고, 다른 하나는 왼쪽의 발다키노와 일치한다. 관찰자의 시선은 향로를 든 천사나, 그 위쪽 세 개의 기둥머리 주변을 도는 아기천사(Putto) 무리에 닿으면서 공중을 떠다닐 수 있다. 알트도르퍼는 대담한 원근법을 통해 환상적이고 거의 조각적인 이미지에 생동감을 주었던 미하엘 파허(Michael Pacher)의 그림에서 영감을 받아 이처럼 복잡한 공간을 구성했던 것으로 추정된다. 게다가 그는 레겐스부르크의 중요한 공공건물을 설계한 건축가이기도 했다. 성당의 거대한 고딕식 창문을 통과해 내부에 퍼지는 빛에 의해, 공간과 인물들이 형태를 드러낸다. 동시에 화가는 단순하고 자연스럽게 이야기를 전개하려 했다. 침대에 앉아 있는 성 안나는 산파의 도움을 받고 있고, 다른 인물들은 당대 중산층 가정에서처럼 각자의 일에 열중하며 분주히 움직이고 있다.

소나무 패널에 유채
140.7×130cm
잘츠부르크의 레오폴트스크론 성에서 1816년에 입수

오른쪽 하단 구석에 있는 입구에서 외부의 빛이 들어와 바닥, 거대한 흰색 천장, 안으로 들어오는 인물들을 비춘다. 화가는 마치 가정집의 내부인 것처럼 환영적인 공간을 생생하게 묘사하면서 플랑드르 회화와 유사한 이미지를 창출했다.

짙은 붉은색 옷을 입은 산파가 갓 태어난 마리아를 안고 있다. 옆에 놓인 요람은 미하엘 파허의 〈교부 제단화〉에 그려진 것과 비슷하다. 교회의 신랑(교회 내부의 좌우 측랑 사이에 있는 중앙부분을 지칭하며 보통 신도석이 있음_역주)의 장식은 마리아의 봉헌과 신전에서의 교육을 암시하는 듯하다.

전통에 따르면 요아킴은 부유한 사람이었지만, 이 그림에서는 빵과 물을 가지고 아내 안나에게 온 순례자로 묘사되었다. 요아킴은 자신이 아이를 가질 수 없음에 수치심을 느끼고 사막으로 가서 오랫동안 목자들과 함께 생활했다. 『황금전설』에서는 안나와 요아킴이 결혼한 지 20년 만에 마리아를 낳았다고 전한다.

알브레히트 뒤러

네 명의 사도 1526년

'네 명의 사도'라는 제목은 이 두 그림에 그리 적합하지는 않다. 사실 오른쪽 패널의 바울과 마가는 사도가 아니었기 때문이다. 웅장한 모습의 사도 요한과 성 베드로, 그리고 성 바울과 마가는 뒤러가 보았던 조반니 벨리니의 〈프라리 다폭제단화〉의 측면 패널을 연상시키지만, 뒤러는 더욱 선명하고 반짝이는 색으로 재해석했다. 어두운 배경 속에서 신약의 중심인물들이 서서히 모습을 드러낸다. 매우 인간적이고 친근해 보이는 이들은 정확한 원근법적 구성 속에 자리를 잡았다. 이 작품은 인간의 4대 기질 이론 외에도 인간의 생애의 단계를 참고해 해석한다. 마가는 여름처럼 열정이 넘치고 의욕적인 청년인 반면, 더 나이가 많은 바울은 가을처럼 우울하다. 이 그림에는 몽상적인 북유럽의 환상과 세심한 형태연구가 이탈리아식의 감동적인 애수와 결합되면서 만들어진 숭고한 아름다움이 배어 있다. 성숙기에 도달한 뒤러는 고향 뉘른베르크 시에 대한 존경의 표시로 이 두 패널화를 기증했다. 이 시기에 루터의 종교개혁에 동조했던 뉘른베르크에서 교회와 군주들에 대한 격렬한 농민봉기가 시작되었다. 매우 급진적인 경향이

예수가 베드로에게 "너에게 천국의 열쇠를 줄 것이다"라고 말했다는 마태복음의 구절에 따라, 열쇠는 베드로를 식별해 주는 상징물이 되었다. 파노프스키는 인간의 4대 기질이론을 적용해 베드로에게서 점액질의 특징을 발견했다.

참피나무 패널에 유채
왼쪽 패널 215.5×76cm
오른쪽 패널 214.5×76cm
1627년경에 대공 막시밀리안 1세가 뉘른베르크 시에서 입수

크게 확산되면서 화가들도 타격을 받았다. 일종의 '성
상 파괴의 폭풍'처럼 종교적 이미지를 추방하고 있던 교
회는 회화와 조각상을 철거했다. 새로운 작품 주문도
급격히 감소했다. 그러나 이탈리아 회화와의 관련성에
도 불구하고 루터의 종교개혁사상의 충실한 추종자였
던 뒤러는 이러한 상황에 영향을 받지 않았다. 사실 〈네
명의 사도〉는 벨리니 사크라 콘베르사치오네(여러 성자
들이 성모자를 둘러싸고 있는 그림_역주)처럼 원래 성모마
리아 그림의 양 측면 그림일 가능성도 있다. 그러나 종
교개혁에 동조했던 뉘른베르크에서 성모마리아 그림을
전시할 수는 없었을 것이다. 이 두 패널화는 양식적, 문
화적으로 복잡하게 결합된 작품이다. 뒤러는 사도 아래
에 마틴 루터가 번역한 독일어 성경에서 발췌한 구절을
삽입함으로써 루터교 신앙과 그의 엄격한 도덕성을 지
지하고 있음을 증명했다. 파문 이후에 루터는 성경 번
역을 자신의 주장을 전파하기 위한 중요한 수단으로 삼
았는데, 뒤러는 이 작품으로 루터를 도와 신자들에게
그의 사상을 전파하려고 했던 것으로 보인다.

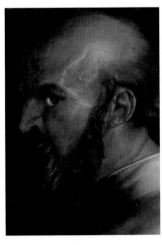

바울은 순교의 상징인
검과 책을 들고 있다.
그의 강렬한 시선에서
인간성의 위엄과 더욱
신비로운 신성의 이상
이 한데 녹아있는 뒤러
의 다른 초상화와 자화
상이 떠오른다.

마뷔즈

다나에 1527년

패널에 유채
113.5×95cm
프라하의 루돌프 황제 컬렉션

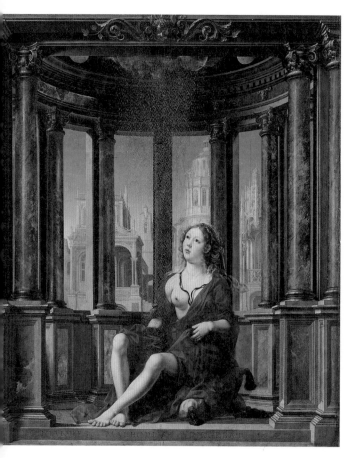

마뷔즈라는 이름으로도 알려진 플랑드르 화가 얀 호사르트(Jan Gossaert)의 작품이다. 양식적, 도상학적으로 복잡한 이 그림에는 알브레히트 뒤러의 판화와 네덜란드의 루카스 판 레이든, 그리고 작가가 1508년경에 로마에서 접한 이탈리아 르네상스의 요소의 영향이 모두 나타난다. 이탈리아의 그림에서 다나에가 비로 변신한 제우스와 사랑을 하는 모습이라면, 여기서는 반나체로 앉아 있다. 마뷔즈의 전성기 작품인 이 그림은 공간 구성, 배경의 건물의 복잡한 원근법과 연결된 열주가 특히 매력적이다. 이러한 도상은 고전적인 건물을 배경으로 신화의 주제를 즐겨 묘사했던 마뷔즈의 고유한 특성이다. 한편, 풍부한 금을 보고 이 여자가 중세의 순결함의 의인상일 수도 있다는 또 다른 해석이 제기되었다. 닫힌 주랑과 빛으로 둘러싸인 반나체의 여인의 생명력이 강렬하게 대비되면서 비의 따뜻함이 증대되었다.

알브레히트 알트도르퍼

알렉산더 대왕의 전쟁 1529년

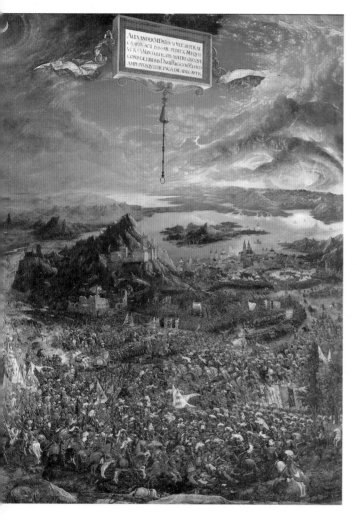

오스카 코코슈카(Oskar Kokoschka)는 이 걸작에 대해 "대수롭지 않은 풍경이 아니라 한없이 깊은 곳을 보여주기 위해 마치 막이 올라간 것처럼 당신을 압도한다. 현실의 또 다른 얼굴이 드러났다. 그것은 초월적인 측면이 아니라, 마음속으로 보는 법을 배운 사람이 아니라면 볼 수 없는 측면이다"라고 말했다. 그림 속에서 알렉산더 대왕이 페르시아의 다리우스 3세를 물리친 이수스 전투(기원전 333)가 펼쳐진다. 그림 위쪽에 원래 독일어였던 라틴어 명문이 매달려 있다. 명문은 이 전투를 이렇게 요약하고 있다. "알렉산더 대왕은 페르시아 군대의 보병 십만 명과 기병 만기를 죽이고 마지막으로 다리우스를 격퇴했다. 다리우스는 기병 천기와 함께 도망쳤고 그의 아내와 아이들은 포로로 잡혔다." 알트도르퍼는 그의 다른 걸작들과 마찬가지로 정확한 형태에 집중해, 굉장한 광경을 만들어냈다. 넘실거리며 충돌하는 양측 군대의 움직임에서 알트도르퍼의 뛰어난 기교와 상상력을 엿볼 수 있다. 셀 수 없이 많은 요소들을 위쪽에서 포착했기 때문에 관람자는 한없이 넓은 원시적 풍경 전체를 한눈에 볼 수 있다. 도나우 화파의 규범에 따라 매우 자세하게 묘사된 풍경은 황혼의 뜨거운 빛에 잠겨 있다.

참피나무 패널에 유채
158.4 × 120.3cm
바이에른 대공 빌헬름 4세와 그의 아내의 컬렉션

하늘에 있는 구름의 움직임에는 아래 평야에서 발생한 사건이 반영되었다. 대기가 장관을 이루며 태양은 의기양양하게 구름을 통과해 달을 '물리친다.' 알트도르퍼는 당대의 지도를 토대로 배경에는 홍해를, 오른쪽에는 나일 강이 흐르는 이집트를 묘사했다. 나일 강의 일곱 개의 하구가 보인다.

그림 중앙의 알렉산더 대왕은 칼을 뽑아 든 채, 도망치는 다리우스의 마차를 추격하고 있다. 알트도르퍼는 그림 위에서 '날아다니면서' 세밀화가의 숙련된 솜씨로 매우 작은 디테일을 그렸고, 레오나르도의 〈앙기아리 전투〉의 드로잉에 대한 해박한 지식을 이용해 말과 병사의 숨 가쁜 움직임을 표현했다.

군대의 깃발, 산, 바위, 인간은 이 세계를 관통하는 생기 넘치는 에너지의 완벽한 상징이다. 화가는 객관적 논리에 따라 사건을 관찰한 것이 아니라 거기에 생명력을 불어넣는 원시적인 힘을 표현하기 위해 현실을 탐구했던 것으로 보인다.

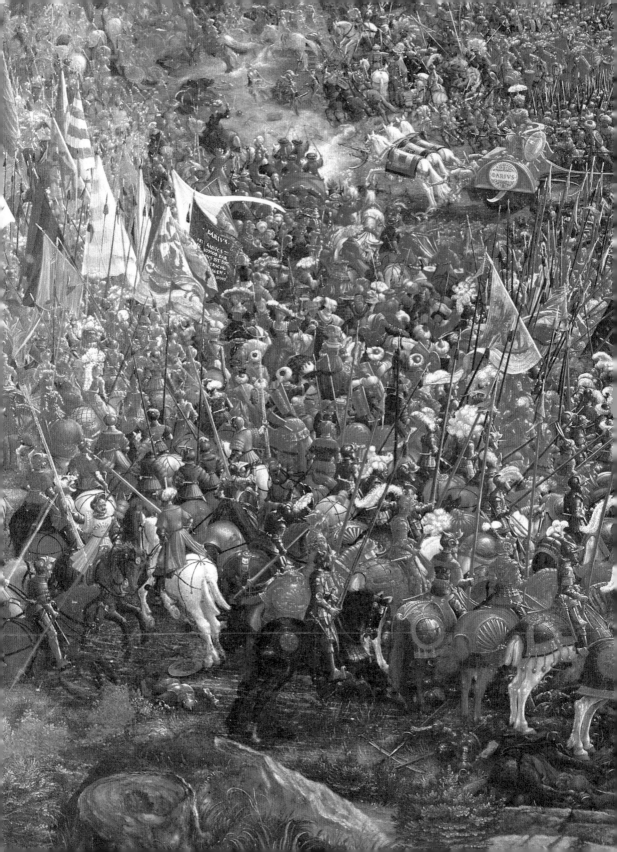

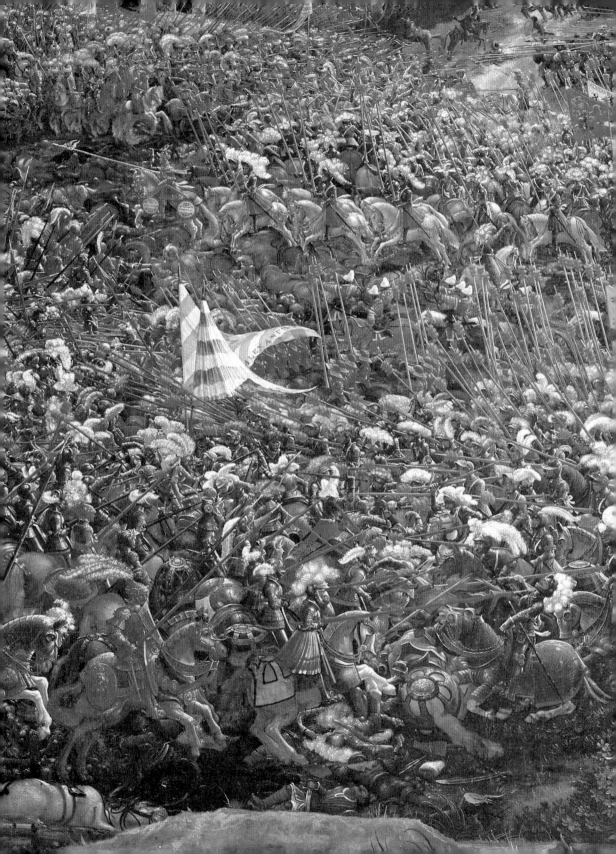

야코포 바사노

성모자와 성인들 1545~1550년

캔버스에 유채
191×133cm
뒤셀도르프 갤러리

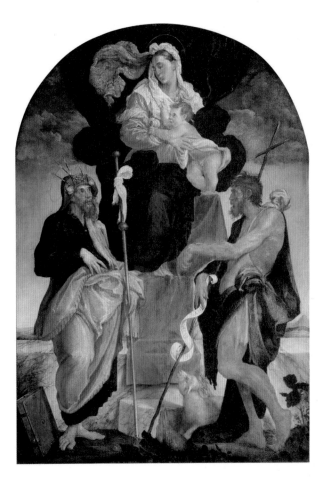

활기 넘치는 유려한 선과 결합된 선명한 색채가 인상적인 제단화다. 르네상스의 자연주의에서 이미 멀어진 인물들은 극적이고 내밀한 색조를 지향하는 방향으로 나아가면서 더 복잡하고 긴장된 마니에리스모(전성기 르네상스 이후에 나타난 미술양식_역주) 개념을 나타낸다. 야코포 바사노는 파르미자니노의 미술과 그의 복잡한 선적구조에 영향을 많이 받았다. 의복과 깃발이 끊임없이 움직이면서 우아한 곡선을 만들어낸다. 환각에 사로잡힌 시선의 대(大) 야고보 성인은 이상한 핀이 장식된 챙 넓은 모자를 쓴 순례자처럼 보인다. 은둔자의 모습인 세례자 요한은 십자가를 들고 양과 함께 서 있고 십자가에는 "보라 하느님의 어린 양(Ecce Agnis Dei)"라고 쓰인 두루마리 장식이 달렸다. 야코포 바사노는 베네치아 화가 조르조네와 티치아노의 조화로운 색조보다 좀더 차가운 색과 상당히 감동적인 필치를 선호했다. 다양한 예술적 경험은 하지 못했지만—오랫동안 그는 지방의 화가, '작은 거장'으로 여겨졌다—, 바사노는 강한 감수성을 통해 베네토 지방의 전통을 혁신하고 17세기의 새로운 조형적 실험의 초석을 마련했다.

티치아노

앉아 있는 카를 5세의 초상 1548년

캔버스에 유채
203.5×122cm
뮌헨의 선제후 갤러리

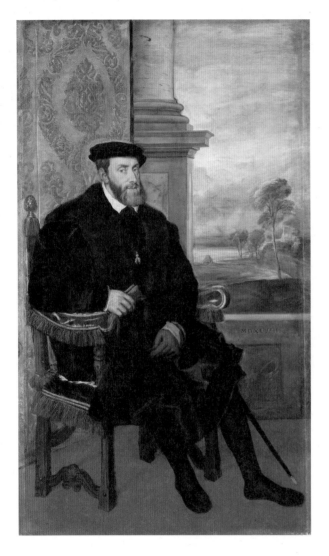

황제 카를 5세의 초상화다. 이 작품은 1548년에 황제가 개인적으로 주문한 것이다. 뮐베르크에서 신교에게 승리한 카를 5세는 이를 기념하는 그림을 의뢰하기 위해 1월에 티치아노를 아우크스부르크로 불렀다. 1530~1540년대에 이탈리아의 여러 궁정에서 중요한 주문을 두루 받았던 티치아노였지만, 그를 합스부르크 궁정의 수석화가로 임명했던 카를 5세로부터 가장 큰 인정을 받았다. 티치아노는 중년의 황제의 얼굴, 수채화처럼 배경에서 겨우 드러난 풍경, 장갑을 끼지 않은 자연스러운 자세의 손처럼, 모든 세부를 아주 정확하게 묘사한 이 그림으로 북유럽의 초상화와 '우열을 다투었다.' 검은 옷과 머리, 선명한 붉은 바닥, 색이 가지가지로 변하는 벨벳 의자가 대비되면서, 전형적으로 베네치아 스타일인 색채가 강조되었다. 최근 연구에서 이 그림에 다른 사람이 개입했음이 밝혀졌다. 그는 베네치아의 티치아노 공방에서 도제생활을 한 후에 인정받는 궁정의 초상화가로 성장한 네덜란드 화가 람베르트 수스트리스(Lambert Sustris)로 추정된다. 하지만 카를 5세를 황제이기 이전에 한 사람으로 보면서, 황제로서의 지위와 그의 육체적, 개인적, 심리적인 정체성을 성공적으로 표현한 사람은 바로 티치아노였다.

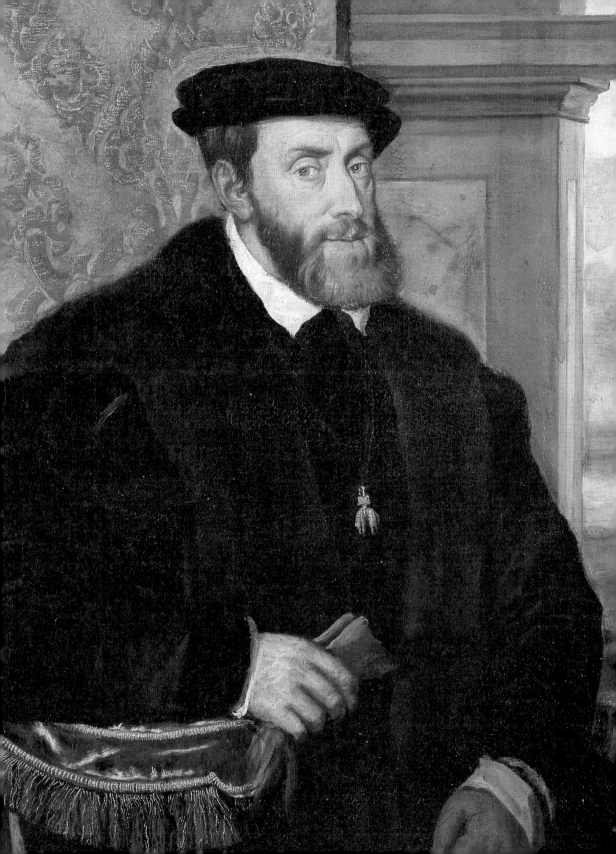

대(大) 피테르 브뤼헬

게으름뱅이의 천국 1567년

패널에 유채
52×78cm
1917년부터 소장

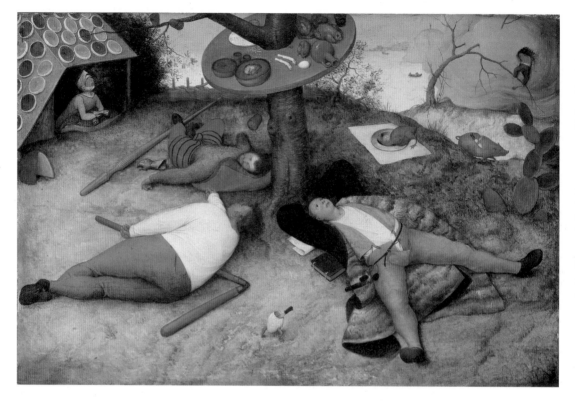

브뤼헬은 한스 작스(Hans Sachs)의 『게으름뱅이의 천국』(1503)에 영감을 받아 탐식의 죄의 알레고리를 묘사했다. 그가 화가가 되기 전에 어떤 교육을 받았는지에 대해서는 거의 알려진 바가 없다. 하지만 전해지는 이야기와 해석을 통해 그가 고상하고 교양 있는 화가였음을 짐작할 수 있다. 그는 르네상스에 대한 지식이 있었지만, 광기, 세속적 가치의 덧없음, 구체적인 현실에 닥쳐오는 운명 등을 보여주는 인간에 관한 희극을 즐겨 그리면서 르네상스의 반대방향으로 나아갔다. 이 그림에서 이야기는 기이한 사물들이 위아래에 놓인 나무 주변에서 펼쳐진다. 브뤼헬이 본질적으로 묘사한 것은 일한 후에 낮잠을 자는 사람들이다. 어떤 사람들은 '낙원'으로 도피해 폭식과 폭음을 마음껏 즐긴다. 군인, 농민, 사제는 나무그늘에서 쉬고 있다. 브뤼헬은 일상적인 삶에 가까운 그림을 통해 그러한 광경을 연출했다. 사람들이 우글거리는 겨울풍경이나 혹은 대중의 상상력을 상징하는 그림과 함께, 브뤼헬은 가난한 사람들과 소외된 사람들이 '무릉도원'에서 어떻게 도피처를 발견했는지 말해준다. 이는 보카치오, 라블레, 그림 형제도 비슷한 방식으로 탐구했던 주제다.

접시 위의 구운 닭은 다른 이상한 형상들과 함께 탐식의 죄를 상징한다. 이 그림은 강한 상징성을 띠고 있지만 양식은 극도로 사실적이고 재치가 넘친다. 속담, 사투리, 동화, 모든 민중문화의 언어처럼 그 자체로 환상적인 세부 묘사는 사실상 브뢰겔의 세련되고 매우 교양이 넘치는 화풍을 드러낸다.

과자, 닭, 돼지와 함께 전경에서 거닐고 있는 계란은 탐식의 상징이며, 전통적으로 악마의 존재를 암시하기도 한다. 사실상 음란과 연관된 탐식은 기독교의 7대 죄악이다. 보스와 마찬가지로 브뢰겔은 세련된 민중의 도상을 정립했다.

책을 옆에 놓고 팔을 베고 누운 사제는 우아한 드로잉과 섬세한 색으로 그려졌다. 인물의 심리를 주의 깊게 관찰하고 종종 그것에 대한 혐오감을 드러냈던 보스와 달리, 브뢰겔은 평범한 삶을 묘사함으로써 인간의 본질을 드러냈다.

틴토레토

마르다와 마리아 집의 그리스도 1580년경

캔버스에 유채
200×132cm
1803년에 아우크스부르크의 도미니크회 교회에서 입수

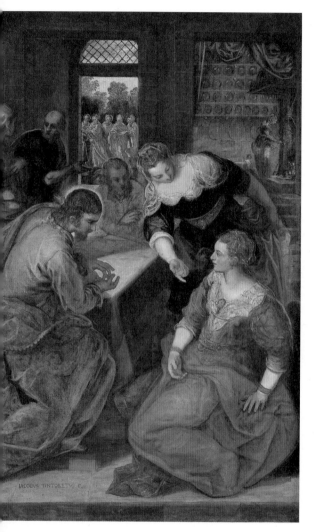

나사로가 죽은 직후에 마르다와 마리아 집을 방문한 예수를 그린 그림이다. 이 그림은 벨저 가문이 아우크스부르크의 도미니크회 교회 제단화로 기증한 것이다. 전통에 따라, 집안일로 분주한 마르다가 가만히 앉아 명상하는 마리아를 꾸짖는다. 그리스도는 감동적인 눈빛으로 마리아를 바라본다. 마치 다른 모든 인물들을 배제시키려는 듯하다. 극장의 무대 같은 특이한 구성 속에서, 빛의 대비는 인물의 행위에 생동감을 주며 인물의 격한 손짓이 이야기를 이끌어 나간다. 이 그림은 베네치아의 산마르코 스쿠올라를 위해 제작된 그림을 연상시키는데, 무엇보다도 그들만을 위해 마련된 공간 속에서 정지된 듯 그려진 중앙의 주인공을 보면 그러하다. 틴토레토는 가정집의 공간 구성을 통해 극장의 무대장식, 특히 볼로냐 출신의 무대미술가 세바스티아

번쩍이는 불이 벽난로에 앞에 있는 시녀를 비추고 있다. 다른 사람처럼 화려하게 차려입는 시녀는 이 장면에 연이어 참여한다. 모든 것이 베네치아의 세련된 사회적 정체성과 연관된 양식을 반영한다.

노 세를리오(Sebastiano Serlio)의 작업에 대한 해박한 지식을 증명했다. 배경에 보이는 마당에서 안으로 들어온 빛은 벽난로 앞의 여자에게 잠시 머물고 모든 디테일을 감싸며 마술처럼 가정의 친밀한 분위기를 창출한다. 현실의 모든 면이 드러난다.

캔버스에 유채
280×182cm
슐라스하임 성

티치아노

가시관을 쓴 그리스도 1570년경

티치아노는 이 그림을 일명 틴토레토로 통하는 야코
포 로부스티(Jacopo Robusti)에게 팔았다. 나중에 그는
아들 도메니코에게 이 그림을 유산으로 남겼다. 주제
는 예수의 재판의 마지막에 해당하는 것으로 빌라도가
채찍질을 명한 후에 군사들에게 매질과 조롱을 당하
는 예수의 이야기다. 마태복음에 따르면, 예수는 군인
들에게 끌려 재판정으로 갔다. 그들은 예수에게 홍포
를 입히고 머리에는 가시관을 씌운 다음, 예수를 "유대
의 왕"이라 부르고 막대기로 때리면서 조롱하기 시작
했다. 티치아노가 그린 것은 머리를 기울이고 가시관
을 쓴 채 앉아 있는 예수를 그를 둘러싼 군인들이 때리
는 장면이다. 말년에 밤의 효과를 탐구하는 데 관심을

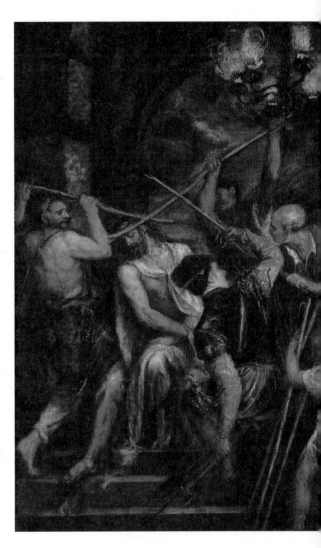

가졌던 티치아노는 매우 극적인 이 장면 역시 희미한
불빛으로 밝혔다. 인체의 해부학적 구조가 사라지면서
색채가 인체의 모습을 드러낸다. 건축 역시 견고한 구
조를 보여주는 대신 예수가 고문을 당하고 있는 불안
하고 어두운 장소의 개념을 암시하는 데 머물고 있다.

형태는 해체되어 마침내 사라지는 듯 보인다. 색
조는 어둡고 붓질은 거의 분열되었다. 르네상스의
조화로운 색채의 화려함에서 멀어진 티치아노는
이제 자신의 찬란한 이력의 마지막 페이지를 장
식하는 더 염세적인 감정들을 표현하기 시작했다.

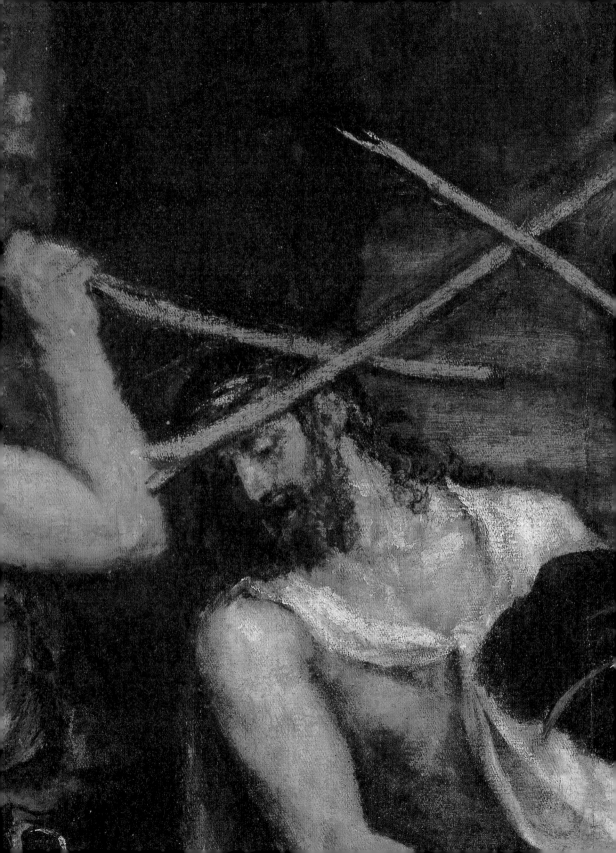

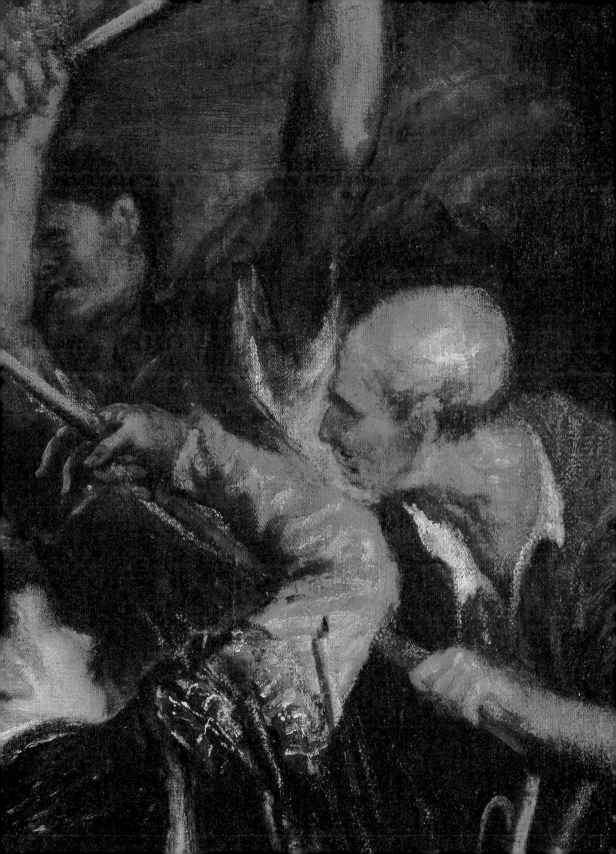

엘 그레코

골고다 가는 길에 예수의 옷을 벗기는 군인들 1583~1584년

캔버스에 유채
165×99cm
1909년부터 소장

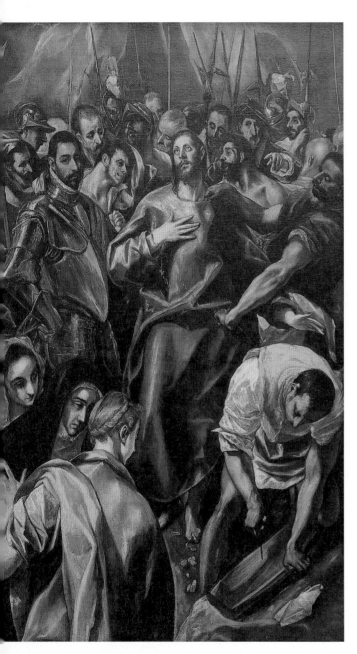

참사회원 카스티야의 돈 디에고의 주선으로 톨레도 대성당은 엘 그레코에게 이 제단화를 주문했다. 그림의 구성은 시각적으로 특이하다. 즉 원근법이 사용되지 않은 거의 비잔틴적인 공식과 미켈란젤로의 〈최후의 심판〉과 비슷한 매력적인 공간이 결합된 것이다. 혼잡하게 뒤얽힌 인물 무리 속에서, 붉은 옷을 입은 예수의 얼굴은 환한 빛으로 밝혀졌다. 골고다 언덕의 십자가형 이전에 제일 먼저 그리스도 옷을 벗겨내는 행위는 기독교 도상에서 매우 드문 주제다. 이 이야기는 참사회의 복음서에 나오지 않지만, 로마 군인들이 예수의 홍포를 두고 제비뽑기를 했다는 구절에서 추론할 수 있다. 예수의 옷을 벗기는 이야기는 니고데모 복음서에서만 언급되었다. "골고다라고 칭하는 장소에 이르자, 군인들이 예수의 옷을 벗긴 다음, 그에게 천을 둘렀고 머리에 가시관을 씌우고 손에는 갈대를 쥐어 주었다." 1577년에 이 그림은 227두캇으로 평가되었다. 엘 그레코는 800두캇을 원했지만, 주문자는 그가 복음서의 구절을 정확하게 따르지 않고 골고다에 세 명의 마리아를 그려 넣었다는 이유로 할인을 요구했던 것이다.

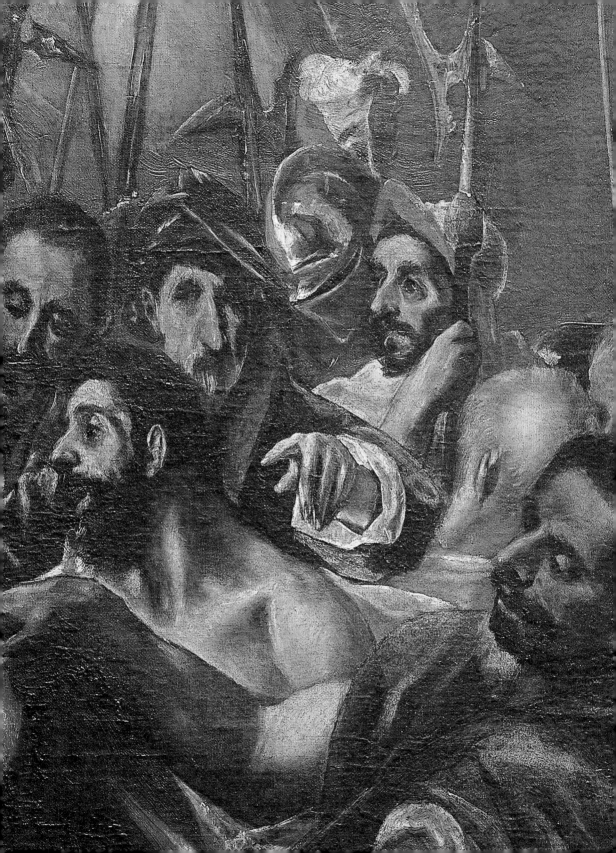

아담 엘스하이머

이집트로의 피신 1609년

동판에 유채
31×41cm
뒤셀도르프 갤러리

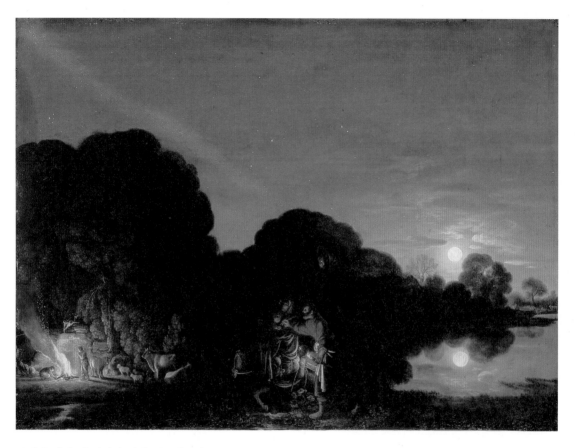

독일의 화가 겸 판화가 아담 엘스하이머는 17세기 초 유럽의 풍경화 발전에 가장 중요한 화가 중 한 명으로 인정받고 있다. 그는 화가로 활동하는 전 시기에 플랑드르 화가들의 풍경화에 지속적으로 관심을 가지면서 자연광의 복잡한 색조를 표현하는 법을 배웠다. 그는 뮌헨에서 체류한 이후에 갔던 베네치아에서, 당시 감동적이고 때로 신비한 빛의 효과를 탐구하던 틴토레토의 그림에 매료되었다. 엘스하이머는 1600년경에 로마에서 루벤스와 파울 브릴(Paul Brill) 같은 화가들과 접촉하면서 종종 동판으로 작은 크기의 작품을 제작하기 시작했다. 이러한 작품들은 고전적 주제와 작은 인물들이

있는 풍경을 담고 있다. 〈이집트로의 피신〉은 이 독일 출신 화가의 개성이 가장 잘 드러나는 그림이다. 희미한 달빛으로 빛나는 별자리와 은하수가 보이는 완벽한 하늘 묘사는 이 그림을 17세기 초 회화의 가장 강렬한 순간으로 만든다. 엘스하이머는 최초로 망원경을 사용한 갈릴레오 갈릴레이(Galileo Galilei)에 대한 연구를 통해 자연의 법칙의 기초가 되는 요소들을 보여줬다.

은하수는 관람자의 시선을 왼쪽에서 오른쪽으로 이동시키는 사선을 형성한다. 도망가는 사람들은 그 반대, 즉 오른쪽에서 왼쪽으로 움직인다. 자연주의적 관점으로 강조된 공간에서 전개되는 이 이야기는 이런 식으로 감정적 긴장감을 획득했다.

목동들이 수풀이 빽빽하게 우거진 숲에서 피운 작은 모닥불은—요셉의 횃불과 보름달의 빛과 더불어—세 개의 광원 중 하나이다. 카라바조식의 빛과 밤 장면에 매력을 느꼈던 엘스하이머는 이러한 광원을 이용해 작품을 환하게 밝혔다. 이는 당시 풍경화 전통에서 완전히 독창적인 요소였다.

수면에 비친 목가적인 모습의 달은 안니발레 카라치(Annibale Carracci)가 그린 평온한 로마평원의 풍경과 비슷하다. 로베르토 롱기(Roberto Longhi, 20세기 미술사학자이며 미술평론가_역주)에 따르면 엘스하이머는 "로마의 작업장에서 카라바조의 키아로스쿠로(명암법)와 카라치의 풍경화의 웅장한 매스를 선별하는 데" 몰두했다.

피테르 파울 루벤스

아내 이사벨라 브란트와 함께 있는 자화상 1609~1610년

캔버스에 유채
178×136.5cm
뒤셀도르프 갤러리

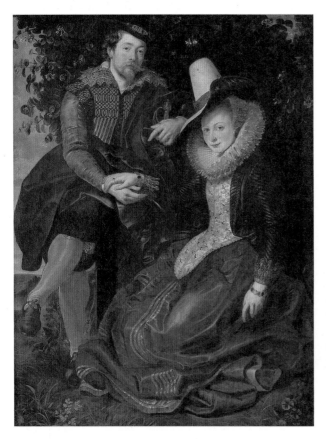

32세의 루벤스는 이미 부유한 유명인사였다. 그의 베네치아에서의 경험은 인물의 얼굴과 배경의 풍경의 매우 섬세한 황금빛 색조뿐 아니라, 명확한 조형성을 드러내는 형태에서도 나타난다.

루벤스는 1609년 10월에 안트베르펜의 유명한 인문주의자의 딸이었던 이사벨라 브란트(Isabella Brant)와 결혼했다. 두 사람의 결합을 축하하는 이 멋진 유화 작품은 1639년까지 신부의 아버지 얀 브란트의 소유였다. 루벤스가 결혼기념으로 아내의 집안에 선물로 보냈던 것이 분명하다. 부부의 사랑과 충실함을 상징하는 인동덩굴 그늘 아래서 루벤스는 왼손을 검에 올리고 발치에 앉아 있는 아내에게 오른손을 내밀고 있다. 맞잡은 두 손은 얀 판 에이크가 그린 〈아르놀피니 부부초상〉(런던 내셔널 갤러리)을 연상시키지만, 루벤스는 결혼의 공식적인 성격이 아니라 자연스러운 감정을 가볍게 보여주는 편안한 분위기를 연출했다. 이탈리아의 여러 궁정에서 작업을 했던 루벤스는 화가로서 최대 전성기를 맞이했다. 그는 이상한 오렌지색 양말을 신는 별난 행동을 감행할 수 있는 세련된 신사로 자신을 그렸다. 피에트로 벨로리(Pietro Bellori)는 『근대 화가와 조각가와 건축가의 생애』에서 "루벤스는 색채에 대해 굉장히 자유로웠다. 그는 베네치아에서 공부하는 내내 티치아노, 파올로 베로네세, 틴토레토를 눈여겨보았다"라고 기술했다.

패널에 유채
185×154.7cm
뒤셀도르프 갤러리

피테르 파울 루벤스
세네카의 죽음 1614년

왼쪽에서 의사가 세네카의 정맥에서 뽑은 피가 목욕통으로 흘러내린다. 기독교의 순교자처럼 세상을 떠난 세네카는 훗날 단테의 찬양을 받았다. 단테는 그를 고대의 "위대한 정신들"과 함께 림보(Limbo)에 위치시켰다.

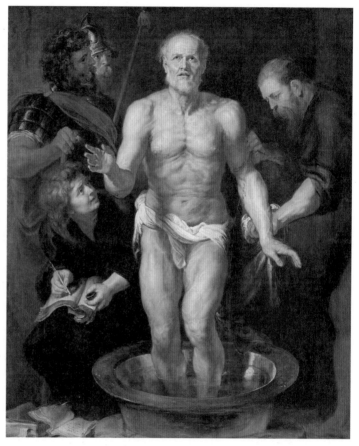

한 노인이 놀라 눈을 위쪽으로 치켜뜬 채 목욕통에 서 있다. 그의 왼편에는 군인 두 명이 있고, 아래에 노인의 마지막 말을 기록하는 소년이 보인다. 소년이 쓴 "Vir"로 보아, 소년은 아마도 'Virtus'를 쓰려고 했던 것 같다. 이 노인은 네로의 가정교사였고 황제의 눈 밖에 나기 전까지 영향력 있는 조언자였던 스토아학파 철학자 세네카다. 이 작품은 타키투스의 『연대기』의 한 구절에 영감을 받았다. 로마의 역사가 타키투스는 네로황제 치하의 공포에 대해 말하면서, 네로가 음모를 꾸몄다는 죄목으로 세네카에게 자살을 명한 이야기를 전했다. 이 그림에서는 친구 몇 명이 참석한 가운데 세네카가 스스로 목숨을 끊는 순간이 아주 자세하게 묘사되었다. 세네카는 매우 위풍당당한 인물로 그려졌다. 실제로 루벤스는 당시 로마의 빌라 보르게세에 있던 조각상(현재 루브르 박물관 소장)을 모델로 선택하고 수없이 많은 예비드로잉을 하면서, 도상이 없는 이 이야기의 장면을 구상했다. 이 그림은 내면성, 인간존재의 모순과 열정을 발견한 스토아학파의 사상을 표현하고자했던 것 같다.

사자사냥 1616년

패널에 유채
249×377cm
선제후 막시밀리안 에마누엘 공작이 1710년경 프랑스 망명기간에 구입

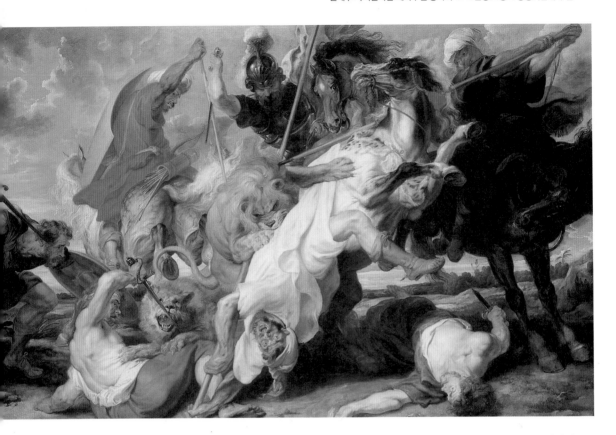

1615년경에 루벤스는 안트베르펜에 정착했고, 그곳에서 바이에른 공작 막시밀리안을 위해 이 매력적인 그림을 그렸다. 사자 때문에 안장에서 떨어지거나 위태롭게 말에 앉아 있는 사람들이 구성의 중심이다. 암사자가 남자를 저지하는 후경의 장면처럼 유사한 장면들, 말의 움직임, 말에 올라탄 남자들의 비틀린 몸이 완벽하게 종합되었다. 절대적인 역동성이 압도하는 이 그림은 매우 사실적으로 그려졌다. 루벤스는 비틀리고 움직이는 인체가 정확하게 묘사된 레오나르도의 〈앙기아리 전투〉에 낯설지 않았다. 또한 여느 때처럼 고전에서 수많은 요소들을 참고했다. 예를 들어 중앙의 말과 사자, 말 탄 사람의 무리는 카피톨리니 박물관에 소장된 고대 대

리석 조각상에서 모델을 찾을 수 있다. 한편, 후경에서 사자를 내리치는 뒷모습의 '무어인'처럼 이국적인 인물들과 더불어 특이한 주제 선택에서 색다른 요소에 대한 애착이 드러난다. 이 작품은 악에 대한 선의 승리를 상징하는 알레고리 그림으로도 해석이 가능하다.

그림 중앙의 기사는 아직 굴복하지 않았다. 전쟁화와 함께 루벤스의 사냥화는 19세기 회화, 특히 외젠 들라크루아의 그림에 큰 영향을 미쳤다. 들라크루아(Eugène Delacroix)는 루벤스의 그림에 대해 "모든 면에 눈과 정신이 동시에 집중된다"라고 말했다.

루벤스는 안트베르펜 항구에 도착한 배에서 본 이국적인 동물에 매료되었다. 그는 다른 작품에서 악어나 하마와의 싸움도 묘사했다. 이러한 그림은 잔혹한 순간의 사실적 묘사에 대한 관심과, 인간과 동물이 똑같이 중요함을 강조하려는 의지를 드러낸다.

전경의 거꾸로 떨어지는 인물은 중앙의 말 탄 남자의 얼굴이 거울에 반사된 이미지처럼 보인다. 루벤스의 전쟁화에서도 이러한 강력한 이야기의 힘이 잘 드러난다. 관람자의 마음을 사로잡고 시선을 고정시키는 강렬한 얼굴 덕분에 전쟁화는 태피스트리의 밑그림으로도 종종 사용되었다.

피테르 파울 루벤스

술에 취한 실레노스 1618년

패널에 유채
205×211cm
뒤셀도르프 갤러리

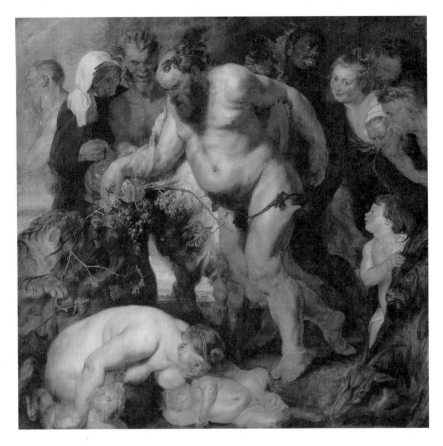

고전적인 X형 십자가 구성과 좌우대칭의 강조가 격렬한 구성을 누그러뜨리지 않는다. 실레노스는 때로 밝은 빛을 받고 때로 갑자기 그늘에 가려지면서, 양을 밟고 다리를 질질 끌면서 비틀거리며 걷고 있다. 실레노스 주위에는 바쿠스의 무녀들, 사티로스, 우스꽝스러운 시골사람 등이 모여 있다. 사실 현명하고 예지력을 갖춘 실레노스는 디오니소스의 조언자였다. 실레노스의 얼굴은 고대에 뚱뚱한 노인으로 그려진 소크라테스의 얼굴을 연상시킨다. 루벤스는 고대에 대해 해박한 지식을 가지고 있었을 뿐 아니라 고대의 유물을 열렬히 수집하

기도 했다. 그는 자신이 가지고 있던 카메오(Cameo)에 새겨진 이미지에 영감을 받아 실레노스를 그렸던 것 같다. 이 주제는 화가들이 고대의 모델에서 영감을 발견했던 르네상스 시기에 더 많이 다뤄졌음에도 불구하고, 이 그림처럼 형태의 통합을 통해 표현된 상상력과 생명력으로 빛나는 그림은 어디에도 없다. 1626년에 루벤스는 왼쪽과 오른쪽, 실레노스의 무릎 아래 하단의 가장자리를 늘려 이 그림을 확장하면서, 이상한 생명체에 젖을 먹이는 음란한 바쿠스신의 무녀를 추가했다.

피테르 파울 루벤스

레우키포스의 딸들의 납치 1618년경

패널에 유채
224×210.5cm
뒤셀도르프 갤러리

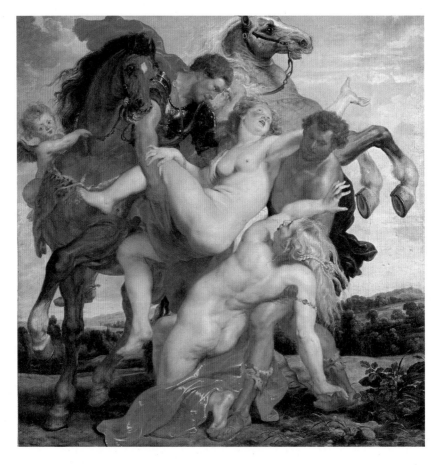

루벤스 그림에서 누드는 특별한 역할을 담당한다. 에로틱하지만 음란하지 않은 열정적인 여인들은 화가가 느낀 삶의 기쁨을 나타낸다. 루벤스는 인간의 신체를 성인의 삶과 마찬가지로 신의 행위의 일부로 보았다. 그가 뛰어난 종교 화가로도 인정받은 것도 바로 이 때문이었다. 〈레우키포스의 딸들의 납치〉는 루벤스의 고유의 특성이 분명하게 드러낸다. 테오크리토스(고대 그리스 시인_역주)의 『목가』에는 이 이야기가 나온다. 카스토르와 폴룩스는 백조로 변신한 제우스와 레다가 낳은 알에서 태어난 쌍둥이 형제이며, 어딜 가든 함께 했던 용맹한 두 형제는 레우키포스의 딸들을 납치해 아내로 삼았다. 전통적으로 레우키포스의 딸들은 두 형제에게 납치된 순간에 누드로 그려졌다. 반짝이는 갑옷, 말총, 비단, 피부의 대비는 이 그림에 생동감을 불어넣는 촉각적인 바로크양식이다. 다른 무엇보다도 화가가 관심을 쏟은 것은 붉은색, 파란색, 흰색, 노란색, 살색의 섬세함을 표현하는 문제였다. 베네치아의 16세기를 잊지 않았던 루벤스는 탁월하게 색채를 사용했을 뿐 아니라 인체와 직물을 정교하게 묘사할 줄 알았다.

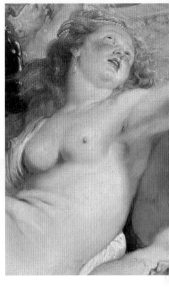

왼쪽에 거의 숨어 있는 작은 천사는 카스토르의 말에 매달려 교활한 눈빛으로 관람자를 쳐다본다. 반면, 그림 중앙에 보이는 다른 천사는 폴룩스의 말을 길들이느라 여념이 없다. 소용돌이를 이루는 관능적인 인물들과 수많은 디테일이 생생하게 묘사되었다.

위쪽으로 몸을 비튼 소녀는 햇빛을 받으려는 듯 공간에 자유롭게 몸을 늘렸다. 대칭을 이루는 두 소녀의 몸은 조화로운 구성을 완벽하게 표현한다. 두 소녀는 각자 다른 한 명이 숨기고 있는 것을 보여주면서 서로를 완벽하게 보완한다. 여성의 관능성은 루벤스 고유의 특성이다.

제우스의 자식인 불멸의 존재 카스토르는 갑옷을 입고 검은 말을 타고 있다. 형과 달리 죽을 운명을 타고난 폴룩스는 반나체로 서 있다. 마치 사랑에 빠진 네 청춘의 유쾌한 쾌락을 그리려고 했던 것처럼 납치장면에는 비극적인 느낌도 극적인 느낌도 없다.

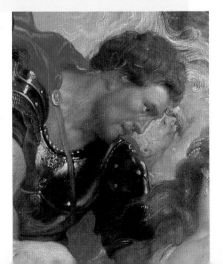

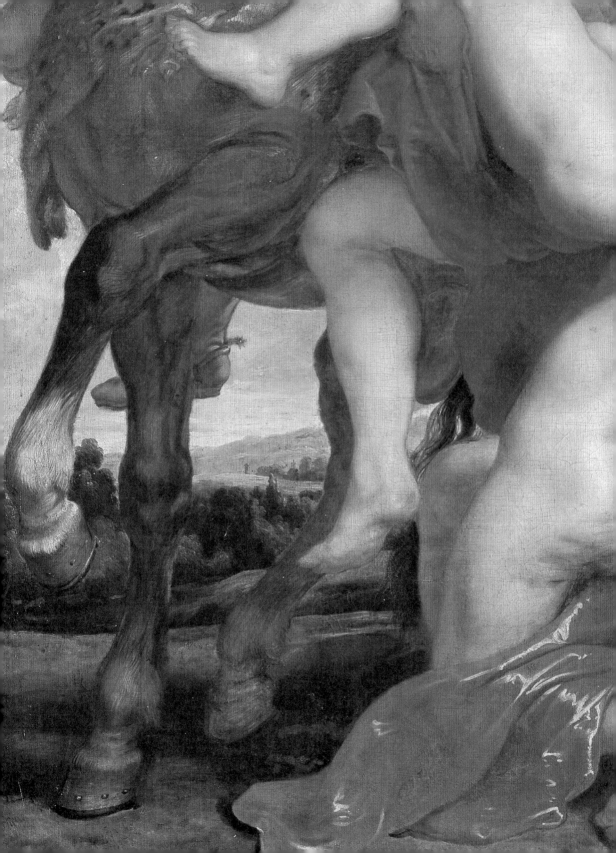

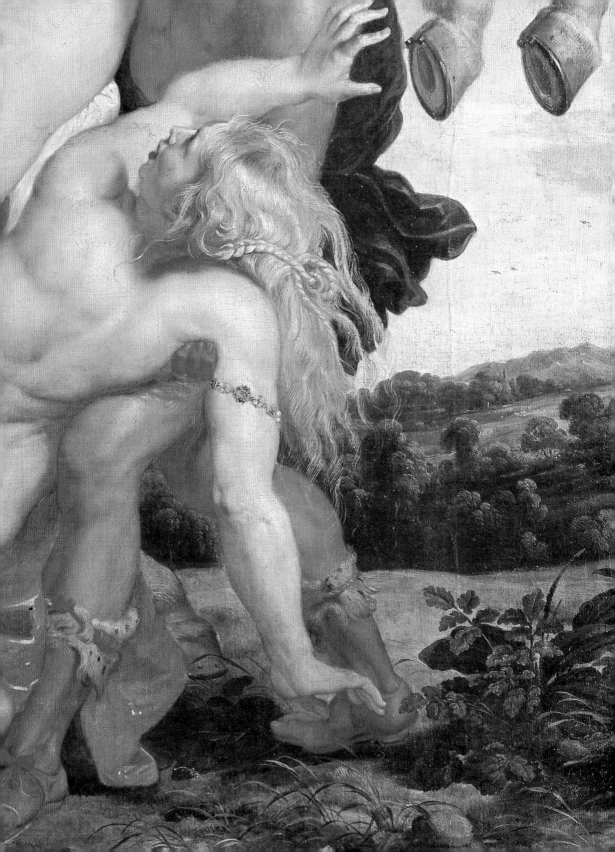

피테르 파울 루벤스

아마존족의 전투 1618년경

패널에 유채
121×165cm
뒤셀도르프 갤러리

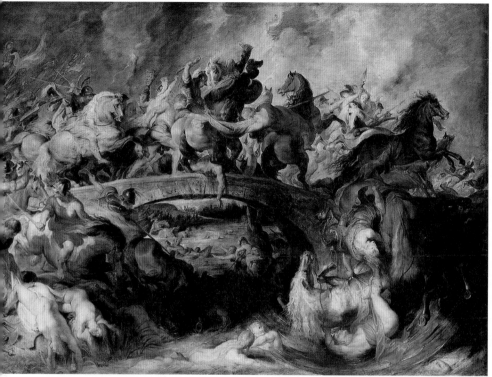

마치 바다생물처럼 젊은 여자들이 활력이 넘치는 말과 함께 복잡하게 뒤틀린 채 물에서 모습을 드러낸다. 격렬한 혼란 속에서 여성의 투명한 피부는 자연의 요소들과 그림자와 대비된다.

그리스 군대와 신화 속 소아시아 여전사의 충돌을 묘사하는 그림이다. 루벤스의 가장 중요한 전쟁화인 이 그림은 과거의 유명한 모델, 즉 고대 석관에 새겨진 그림, 바티칸의 벨베데레의 〈그리스인과 아마존족의 전투〉, 레오나르도의 〈앙기아리 전투〉, 라파엘로의 〈콘스탄티누스의 전투〉 등에 대한 그의 지식을 잘 드러낸다. 여기서 다리는 전투의 여러 순간을 조화롭게 통합하면서 그림의 상징적 중심으로 격상되었다. 패한 아마존의 여전사들이 다리에서 떨어지는 한편 『일리아드』에서 묘사된 것처럼 배경에서 트로이가 불타고 있다. 다리 위에 뒤얽힌 인물의 누드는 일종의 용해된 몸의 바다 속으로 녹아들어간다. 이러한 변신은 죽음의

극적인 감정과 전투의 공포를 희미해지게 만든다. 루벤스는 이처럼 복잡한 그림의 조화를 훨씬 더 감동적으로 표현하는 베네치아의 색채, 특히 티치아노의 우아한 색조에도 끌렸던 것으로 보인다.

패널에 유채
288×225cm
뒤셀도르프 갤러리

피테르 파울 루벤스

지옥으로 떨어지는 저주받은 자들 1620년경

이 박물관에 소장된 두 점의 〈최후의 심판〉과 더불어 노이부르크 예수회 교회를 위한 루벤스의 방대한 회화적 기획에 속하는 그림이다. 그림의 도상은 마태복음과 요한계시록에 토대를 두고 있다. 성경에 따르면, 그리스도 재림의 순간에 전 인류는 살면서 했던 행동에 의거해 심판을 받는다. 불경한 사람은 지옥 불에 타는 형벌에 처해지고, 의인에게는 천국의 성인들과 함께 하는 영원한 삶이 허락되었다. 이 그림에서 대천사 미카엘과 머리가 일곱 개 달린 용처럼 보이는 악마는 저주받은 자들을 지옥으로 몰아넣는다. 끔찍한 소용돌이 속의 동물들은 7대 죄악의 알레고리다. 사자는 분노, 뱀은 오만, 나체를 훼손하는 개는 시기를 상징한다. 그림 전체에는 단테가 그려낸 중세적인 지옥을 회상시키는 상징체계가 나타나 있다. 매우 인간적이며 동시에 문학이 풍부하게 인용된 매혹적인 상상력 덕분에, 루벤스는 17세기의 위대한 천재로 인정받는다.

단테의 지옥에서처럼 잔혹한 생명체가 하얗고 풍만한 몸을 갈기갈기 찢고 있다. 대천사 미카엘의 방패가 발하는 빛이 이 기이한 덩어리 전체를 비춘다. 이 빛은 저주받은 자들의 공포로 일그러진 기괴한 얼굴을 또렷이 드러낸다.

야콥 요르단스

사티로스와 농부 1620년경

패널에 유채, 캔버스에 옮겨짐
174×205cm
뒤셀도르프 갤러리

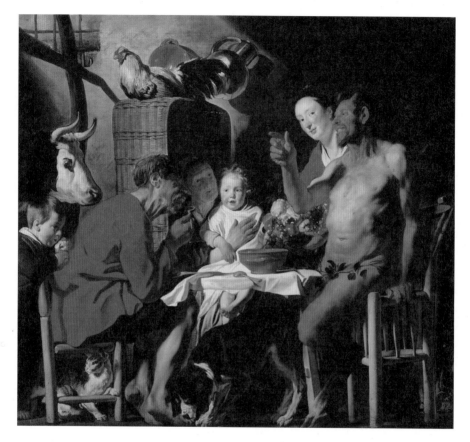

사티로스와 농부의 우화는 이솝과 장 드 라퐁텐(Jean de La Fontaine)의 우화에 나오는 이야기다. 추운 겨울밤에 한 농부가 몸을 녹이고 가족과 함께 식사를 하자고 사티로스를 집으로 초대했다. 집에 들어가자 농부는 몸을 따뜻하게 하기 위해 손에 입김을 불기 시작했고, 잠시 후 식탁에서는 반대로 수프를 식히려고 입김을 불었다. 분개한 사티로스는 "차가운 것과 뜨거운 것에 모두 입김을 부는 사람의 환대는 거부하겠소!"라며 소리쳤다. 그리고 신뢰할 수 없는 인간들과는 아무것도 하지 않을 거라며 농부를 질책하고 가버렸다. 인간의 몸과 염소의 다리를 가진 사티로스는 가려고 벌떡 일어선 순간에 포착되었다. 후경의 늙은 여인은 아기를 안고 있는데, 창문을 통해 부드럽게 들어와 인물의 얼굴과 동물을 비추는 빛이 아기를 둘러싸고 있다. 사실주의가 아니라 우화의 신비한 측면의 구체화와 관련이 있다. 겉보기에 단순해 보이지만 사실 이 그림은 화가 요르단스의 매우 다양한 예술적 경험의 종합체이다. 웅장한 사티로스의 모습에서 보이는 미켈란젤로의 영향, 매우 표현적인 얼굴의 형태를 드러내는 카라바조의 빛, 인물과 동물의 관능성을 배웠던 스승 루벤스의 그림이 바로 그것이다.

탕자 1622년

패널에 유채
130×195.6cm
뒤셀도르프 갤러리

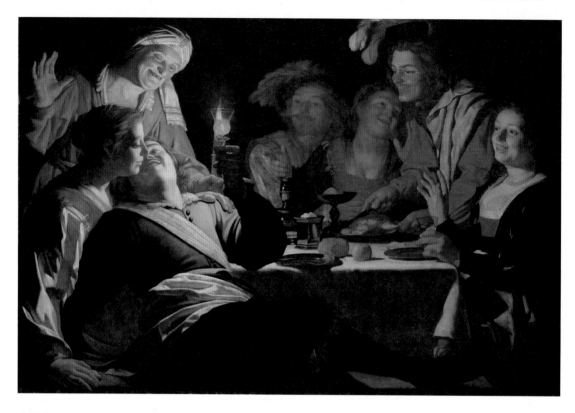

17세기 플랑드르의 가장 흥미로운 화가 중 한 명인 헤리트 판 혼트호르스트는 1610~1620년에 로마에서 습득한 지식과 마니에리스모 양식을 영리하게 결합했다. 로마에 머무르는 동안, 카라바조는 그의 마음을 사로잡았다. 주제를 자연스럽게 묘사하는 양식으로 동시대 화가 중에서 단연 돋보였던 카라바조의 독창적인 조형적 메시지는 북유럽 화가들에게 소개되었다. 플랑드르의 자연탐구를 완전히 만족시키는 그의 조형언어에 매력을 느꼈던 판 혼트호르스트는 빛의 효과에서 표현적 가능성을 발견했다. 그는 이탈리아에서 촛불이 빛나는 매력적인 밤 장면을 전문적으로 그리면서 '밤의 헤리트(Gherardo delle Notti)'라는 별명을 얻었다. 유트레흐트로 돌아온 그는 카라바조 화파를 창시했고 초상화와 장르화 분야에서 폭넓게 명성을 얻었다. 이 그림에서는 향락적인 잔치의 분위기에 휩쓸려 술에 취한 세 쌍의 남녀가 식탁 주위에 모여 있다. 주제는 성경의 우화에서 유래했는데, 사악한 친구와 사람을 현혹시키는 포도주를 조심하라는 엄준한 경고의 메시지를 전한다.

포도주잔의 유리를 통과하는 빛이 실감나게 표현되었다. 빛과 그림자가 술잔의 윤곽선을 가볍게 스치는 듯 보인다. 물감을 능숙하고 영리하게 발라, 포도주잔은 마치 실물을 찍은 듯 생생하게 표현되었다.

촛불은 전경 왼쪽의 두 인물에게 관심을 집중시킨다. 세 명의 군인 중 한 명인 이 남자는 매춘부를 음탕하게 보면서 머리를 젖혀 그녀의 어깨에 기대었다. 뒤에 있는 포도주를 든 노파는 감언이설로 남자의 유혹에 넘어가도록 이 여자를 부추기고 있는 듯 보인다.

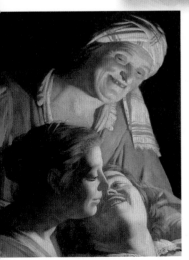

탁자에 놓인 사과, 빵, 접시, 움직이는 손 등은 매우 정교하고 세심한 판화 같은 느낌에 충실하게 묘사되었다. 실제로 이 장르화는 판화, 특히 16세기 초의 독일판화에서 나왔다. 장르화는 17세기 네덜란드에서 유례없는 성공을 거둔다.

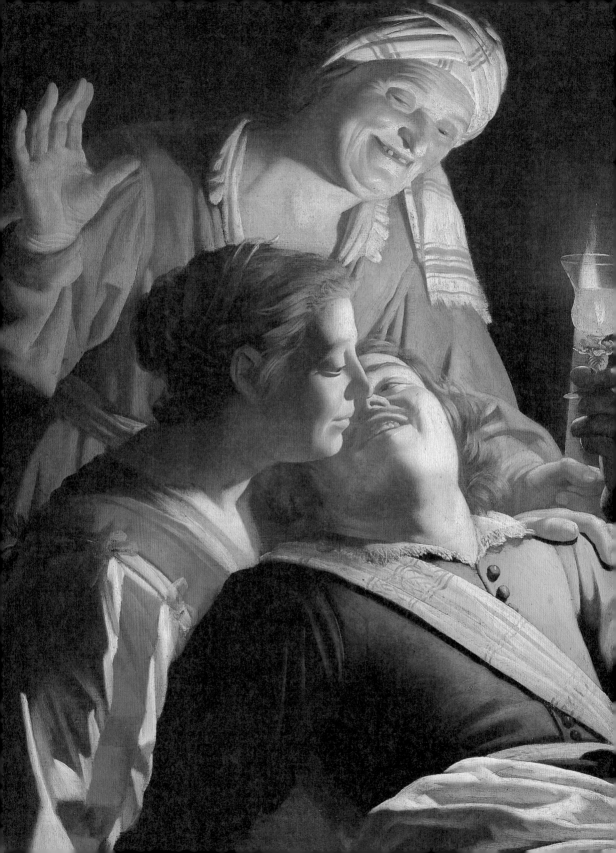

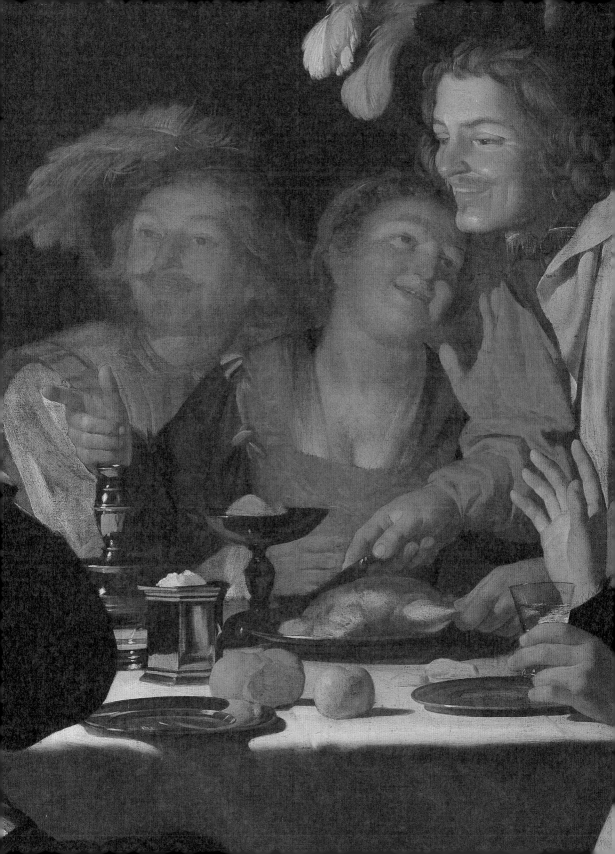

디에고 벨라스케스

젊은 남자의 초상 1626~1631년

캔버스에 유채
89×69cm
뒤셀도르프 갤러리

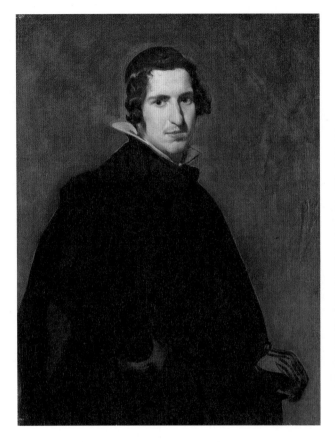

눈과 시선에 집중시킨다. 단순한 붓질을 통해, 사실적인 동시에 감동적인 그림을 지향하고 있던 젊은 벨라스케스의 정신이 거침없이 표현되었다. 장식 없는 검은색 옷과 불분명한 배경이 결합된 이러한 초상화는 단

오직 검은 선 몇 개로 암시된 손은 이 작품의 중심개념인 '미완성'을 떠오르게 한다. 골격과 마찬가지로 밑그림은 얼굴의 표정을 드러낸다.

이 미완성 초상화는 한때 벨라스케스의 자화상으로 잘못 알려졌다. 이 정체불명의 신사의 초상화는 벨라스케스의 청년기 대표작이며, 여전히 카라바조의 강한 명암대비를 보여준다. 벨라스케스는 펠리페 4세의 궁정의 유력한 대신 올리바레스 백작의 후원을 받았다. 그는 몇 년 전부터 마드리드의 왕의 궁정에서 일하면서 선배 화가들 사이에서 두각을 나타냈다. 청년을 부각시키는 간결한 배경은 관람자의 관심을 온통 청년의

순함과 요약의 걸작이다. 덕분에 이후 수백 년 동안 후대 화가들의 감탄을 자아냈는데, 특히 에두아르 마네(Edouard Manet)와 프란체스코 고야(Francisco José de Goya Lucientes) 같은 근대 화가들은 이 그림을 공간적인 실험의 본보기로 삼았다. '세상이라는 거대한 연극'을 잘 알고 있었던 벨라스케스는 생각에 잠긴 고결한 젊은 신사를 강렬하게 표현하기 위해 일부러 그림을 미완성 상태로 남겨두었다.

캔버스에 유채
134.7 × 144.8cm
슐라스하임 성

안톤 판 다이크
이집트로 피신하던 중의 휴식 1627~1632년

엄마의 가슴에서 부드럽게 몸을 기대고 잠든 아기예수는 세련된 초상화가로서 판 다이크의 재능을 드러낸다. 아기예수의 사랑스러운 표정과 팔 자세에서 두 모자를 이어주는 사랑을 느낄 수 있다.

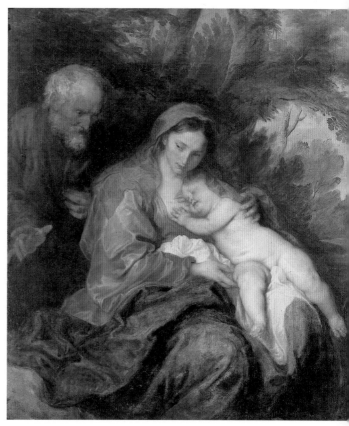

안톤 판 다이크는 안트베르펜의 성 미카엘 교회의 참사회원이었던 형제 테오도르를 위해 이 그림을 그렸다. 이 그림은 적어도 1668년까지 테오도르의 소장품 목록에 있었다. 구성의 유형과 우아한 색채 사용은 베네치아 미술, 특히 티치아노의 영향을 드러낸다. 한편 인물의 부드러운 몸과 피부는 판 다이크가 아주 젊은 시절에 함께 일했던 스승 루벤스의 영향이다. 판 다이크는 두 개의 정삼각형으로 이 그림을 구성했다. 첫 번째는 요셉과 마리아와 아기예수가 형성하는 내부의 삼각형이고 두 번째는 풍경이 만드는 삼각형이다. 이집트로 피신하던 중의 휴식이라는 주제는 16세기 초에만 빈번하게 그려졌다. 화가는 외경에서 언급된 기적적이며 불가사의한 디테일을 '추방하면서' 이야기를 각색했다. 판 다이크는 성가족을 묘사했다기보다는 거의 가정적인 분위기를 발산하는 당대의 인물을 그렸다. 성인들은 관람자의 마음과 가깝게 인간화되었다. 밝은 파란 하늘과 마리아의 붉은 옷, 아기예수의 빛나는 흰 피부 같은 색채 선택에서 전형적인 바로크의 특성이 드러난다. 이 모든 요소들은 플랑드르 대가 판 다이크의 붓질과 임파스토에 강렬하게 반응한다.

니콜라 푸생

바쿠스와 미다스 1627년경

캔버스에 유채
98×153cm
선제후 갤러리

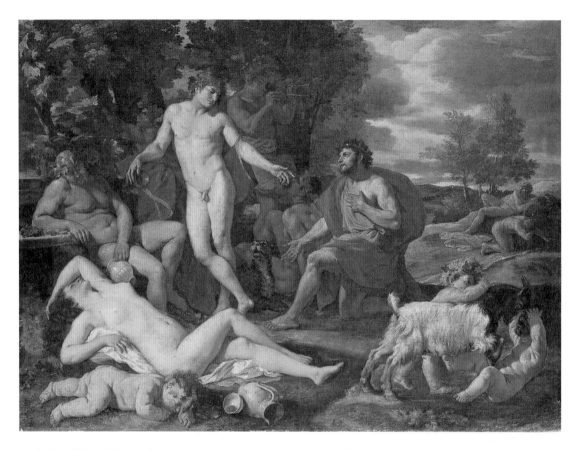

오비디우스의 『변신이야기』에 나오는 바쿠스와 미다스 이야기는 푸생이 즐겨 다뤘던 주제다. 청년기가 끝나갈 무렵에 푸생은 고대세계와 르네상스 이탈리아 회화에 대한 일종의 향수를 드러냈다. 베네치아에서 처음으로 머무른 이후에 그는 1624년에 로마로 가서 라파엘로의 고전적 이상에 매료되었다. 그는 베네치아에서 연구한 티치아노의 서정적인 색채에서 출발해, 날카로운 지성으로 고전을 깊이 탐구하면서 자신의 양식을 수정했다. 정확한 원근법이 적용된 조화로운 공간에서 자연과 신화가 펼쳐지며, 그곳의 모든 인물은 완벽하게 관능적인 형태로 표현되었다. 손에 닿는 것이 모두 금으로 바뀌

는 능력을 바쿠스에게 받은 프리지아의 왕 미다스는 곧 자신의 탐욕에 후회할 수밖에 없음을 깨달았다. 바쿠스에게 용서를 받은 미다스는 파크톨루스 강에서 몸을 씻고 이러한 일종의 저주에서 해방되었다. 푸생은 미다스가 죽음에서 자신을 구해준 바쿠스에게 감사하는 순간을 묘사했다. 배경에 있는 나신의 남자는 강물에 남은 마지막 금 조각을 잡으려고 한다. 풍경과 자연의 요소들은 그림을 압도하지 않고 이 신화의 이야기가 전개되는 데 기반이 되었다.

바쿠스–디오니소스는 전통적인 상징물과 함께 그려졌다. 일반적으로 승리의 행렬의 마차를 끄는 표범은 여기서 실레노스와 사티로스 등의 다른 신화인물과 함께 바쿠스 옆에 앉아 있다. 체사레 리파(Cesare Ripa)의 「이코놀로지아」에서는 바쿠스–디오니소스가 신의 지성을 상징한다.

바쿠스에게 감사를 표하는 미다스 왕의 극적인 충동은 단순하고 엄숙한 균형이라는 고전적 규범에 따라 억제되었다. 바쿠스가 미다스 왕의 무분별한 욕망을 충족시켜준 이유는 그가 술에 취해 배회하는 바쿠스의 동반자 실레노스를 발견하고 융숭하게 대접한 후에, 바쿠스의 행렬로 데려다 줬기 때문이었다.

머리를 뒤쪽으로 젖히고 술에 취해 곯아떨어진 여자는 바카날리아(바쿠스축제) 주제 혹은 푸생이 알도브란디니 컬렉션에서 봤던 티치아노의 그림에서 영감을 받은 요소다. 티치아노의 서정적 색채에 매료된 푸생은 반짝이고 세련된 회화 표면으로 인물들에게 관심을 집중시켰다.

렘브란트

젊은 날의 자화상 1629년

패널에 유채
15.5×12.7cm
1953년부터 소장

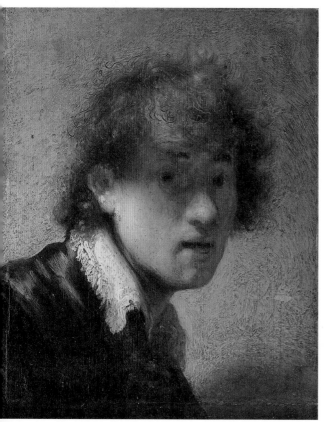

머리카락은 숱이 많고 헝클어졌다. 렘브란트는 판화처럼 붓의 손잡이를 이용해 선을 새기고 배경의 벽으로 점차 퍼지는 특이한 머리카락을 강조했다.

이 자화상 속 렘브란트는 겨우 스물세 살이었다. 렘브란트는 화가로 활동하면서 줄곧 자화상을 회화와 판화로 그렸다. 이 작품은 그의 풍부한 자화상 중에서 초기작에 속한다. 어슴푸레한 빛이 인물을 비추고 있다. 그는 자신이 곁에 있음을 알려주려는 듯 관람자를 똑바로 쳐다본다. 얼굴은 불안해 보인다. 섬세한 명암대비를 창출하는 작은 붓질로 신경이 과민한 인상이 자연스럽게 표현되었다. 자화상이라기보다 인상 연구처럼 보이는 이 작품에서 렘브란트는 놀라운 자각과 완벽한 기교로 얼굴의 특성과 표정을 탐구했다. 그가 남긴 수많은

자화상을 통해 쾌활하고 근심, 걱정 없던 초기부터 다방면에 재능이 있는 천재화가로 성장했던 시기를 지나 홀로 쓸쓸하게 살면서도 위대한 걸작을 끊임없이 낳았던 말년에 이르기까지, 렘브란트의 인생여정을 엿볼 수 있다. 렘브란트는 네덜란드 부르주아 계층이 선호했던 꼼꼼한 사실주의도, 유럽 바로크양식의 과장과 화려함도 따르지 않았다. 렘브란트의 그림은 사회의 관습 뒤에 숨겨진 '진실'에 관심을 집중하는 인간적인 이야기를 지향한다.

패널에 유채
85.8×63.8cm
츠바이브뤼켄 갤러리

렘브란트

동방의 복장을 한 남자의 초상 1633년

성격에 대한 연구인 이 작품은 한 인물의 초상을 그린 것이 아니라, 구약성서와 연관된 역사적 혹은 문학적 모델을 탐구한다. 의복의 정교함과 주름진 얼굴의 대비는 렘브란트의 인물 유형에 대한 양식적 탐구의 전형이다. 뚜렷하게 묘사된 단호한 손은 노인의 엄격한 얼굴을 더욱 더 강조한다. 대다수의 청년기 그림과 마찬가지로 렘브란트는 빛에 관심을 집중했다. 빛은 그림에 역동성을 주고 시선에 스며들어 내면의 특성을 드러내는 진짜 주인공처럼 보인다. 사실상 이 시기에 렘브란트는 스승 피테르 라스트만(Pieter Lastman)—렘

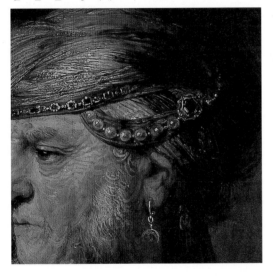

브란트에게 카라치 형제들이나 카라바조 같은 이탈리아 화가의 양식을 가르쳤음—의 가르침에 여전히 매력을 느꼈고, 강렬함, 우아함, 놀라운 진실성을 드러내는 부유한 네덜란드 중산층 초상화를 제작했다. 이 그림은 고대와 과거에 대한 성찰, 저명한 사람들에 관한 기억처럼 보인다. 비틀린 상반신의 해부학적 정확함은 레오나르도에게 비견할 만한 인간의 몸과 그 움직임에 대한 관심을 드러낸다.

고상한 수집가였던 렘브란트는 고대의 갑옷, 당대의 기구, 멋진 판화, 옛날 머리장식, 수놓인 값비싼 직물 등을 소장하고 있었다. 대단히 뛰어난 기교와 교양 덕분에 렘브란트는 미술의 역사상 가장 중요한 화가 중 한 명으로 기억된다.

안톤 판 다이크

십자가에서 내려진 그리스도 1634년

패널에 유채
108.7 × 149.3cm
뒤셀도르프 갤러리

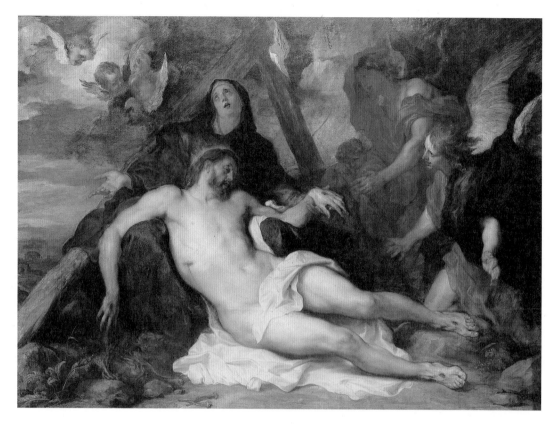

영국에서 돌아온 판 다이크가 안트베르펜에 잠깐 머물면서 제작한 그림이다. 이 그림은 그의 작품을 통틀어 가장 강렬한 걸작 중 하나다. 성모마리아는 두 팔로 예수를 지탱하며 하늘을 보고 있다. 그녀는 가슴이 찢어지는 고통을 겪고 있다. 천사들을 보고 두려움을 떨쳐낸 그녀는 예수의 희생이 인류를 위한 일임을 자각하면서 힘을 얻는다. 사실상 판 다이크는 일종의 양극성, 즉 죽음의 고통과 구원의 위안을 표현했다. 구성에도 동일한 이분법이 적용되었는데, 한편으로 매우 엄격한 피라미드형 구도이지만 다른 한편으로 모든 심리적 균형과 조화로운 분위기는 붕괴되었다. 짙은 파란

색 중심의 빛의 색조는 강렬할 뿐 아니라 극적인 움직임의 개념을 표현하고 있다. 배경의 풍경은 한없이 확장되고 이와 비슷하게 반짝이는 흰 천이 둘러진 구세주의 시신도 무방비 상태로 팽창되었다. 뒤쪽에 숨어서 우는 케루빔과 작은 천사들은 이 극적 드라마의 참여자다. 공간 구성과 색채 사용법은 티치아노와 비슷하다. 그러나 판 다이크는 무대장식 같은 구성을 통해 희생의 고통스런 이야기에 관람자를 참여시킴으로써 티치아노를 능가했다.

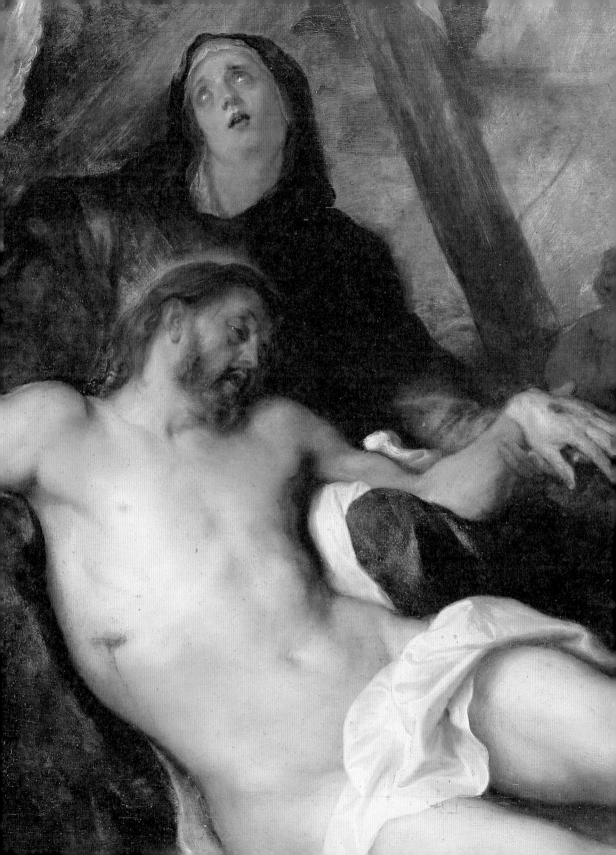

피테르 파울 루벤스

아들 프란스를 안고 있는 엘렌 푸르망 1635년경

패널에 유채
146×102cm
1698년에 안트베르펜에서 선제후
막시밀리안 에마누엘이 미술품 판매상
기스베르트 판 콜렌에게 구입

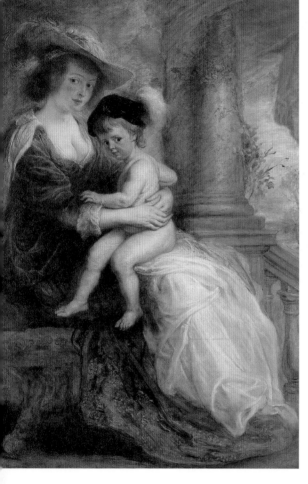

성모자를 암시함으로써 젊은 엄마와 어린 아들의 유대가 훨씬 더 강조되었다. 장성한 프란스 덕분에 루벤스는 안트베르펜 시의 고문이 되었다.

옷 주름 등은 외교관 역할도 겸했던 이 영화로운 시기를 찬양하려는 루벤스의 의지를 드러낸다. 실제로 루벤스는 유럽에서 30년전쟁의 불길이 타오르면서 스페인의 왕과 영국의 찰스 1세의 명을 받아 평화조약의 작성에 참여하기도 했다. 이 그림은 아내와 아들을 향한 사랑의 마음을 고스란히 전해준다. 벌거벗고 독특한 모자만 쓴 프란스는 엄마의 무릎에 앉아 몸을 부드러우면서 생기 넘치게 돌리고 있는 반면에 엘렌은 우아하게 엄마 역할에 몰두하고 있다. 떨리는 색이 배경 전체를 감싸면서 난간 뒤 초목이 우거진 정원을 상상하게 만들며 아주 빠른 붓질은 애정 어린 가족의 장난스러운 느낌을 나타낸다.

이사벨라 브란트가 죽은 지 4년 만인 1630년에 루벤스는 16세의 엘렌 푸르망과 두 번째 결혼식을 올렸다. 루벤스가 그린 두 번째 아내의 초상화는 대략 19점에 달하며, 기쁨이 충만한 삶의 느낌을 전달하기 위해 종종 두 사람의 아이뿐 아니라 이사벨라의 아이가 함께 그려졌다. 왕의 초상화에서 볼 법한 호화로운 테라스, 값비싼 붉은 천으로 장식된 의자, 거대한 기둥, 엘렌의

피테르 파울 루벤스

무지개가 있는 풍경 1636년경

루벤스는 친구이자 동업자였던 브뢰헬에게 매우 섬세한 세부 묘사를 견고하게 구성하는 법을 배웠다. 말이 끄는 건초마차와 밀단으로 기어오르는 농부들은 나이가 더 많은 친구 브뢰헬의 생생한 이야기에서 영감을 얻은 것 같다.

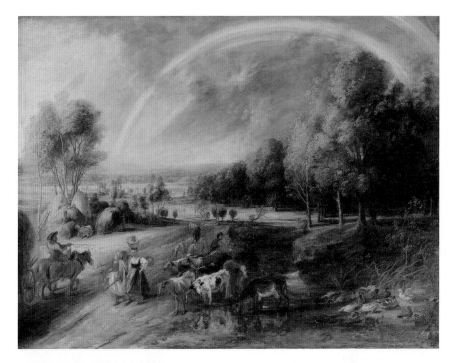

1635년에 루벤스는 말린 근처 엘러웨이트에서 스텐성을 매입했다. 스텐성은 루벤스가 좋아했던 여름별장이 되었다. 그는 이곳에서 가능한 많은 시간을 보내면서 변화무쌍한 자연을 탐구하고 화폭에 담았다. 이제 널리 인정받는 화가로 성공한 루벤스는 빛과 색의 얽힘에 대해 깊이 파고들어 19세기의 풍경화의 선조가 되었다. 이 그림에서 폭풍우가 지나가고 환상적인 무지개가 떴다. 시냇물에는 반짝이는 햇빛이 반사되었다. 초목이 우거진 평야는 처음 보는 투명한 색의 빛으로 가득하다. 이즈음 루벤스의 회화기법과 주제 선택은 변화를 겪고 있었다. 그는 분명한 색조를 점차 사용하지 않으며 더욱 더 가볍고 미세한 붓질을 선보였다. 루벤스는 시인으로서 자신의 내부를 바라보기 위해 상류사회에서 매우 높은 평가를 받았던 상상력에 제동을 걸 필요성을 느꼈던 것 같다. 그는 스텐성에서 머물면서 경험한 농촌의 달콤한 삶을 그리기 위해 우아한 인물들을 포기했다. 귀족의 가면 뒤에서 이 풍경화는 명예와 수많은 의무에 신물을 느끼고 무지개가 보이는 낭만적인 풍경에 빠져든 한 인간의 마음을 잘 나타낸다.

렘브란트

십자가에서 내림 1636~1639년

패널에 유채
89.4×65.2cm
뒤셀도르프 갤러리

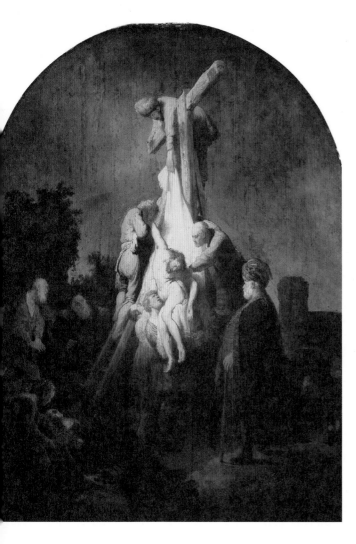

렘브란트는 오라녀 가문의 프레데릭 앙리 왕자의 주문을 받아 이 작품과 〈십자가를 세움〉을 제작했다. 일부 학자들은 두 그림이 독자적으로 제작되었고 나중에 왕자에게 팔렸다고 추정하고 있다. 어쨌든 이듬해 프레데릭 앙리는 수난의 다른 세 장면인 예수매장, 부활, 목자들의 경배를 루벤스에게 의뢰했다. 이 그림들은 모두 알테 피나코테크에 소장되어 있다. 사실 이 작품은 연작과 관련 없는 독립된 그림이며 애초에 하나의 이야기를 만들기 위해 구상된 것도 아니었다. 또 교회가 아니라 개인의 저택에 걸릴 예정이었다. 하지만 전체를 봤을 때, 본래 의도치 않았던 깊은 종교적 감정을 전달한다. 렘브란트는 1730년대 유럽 바로크 양식의 전형이었던 비애감과 극적 효과에 집중했다. 〈십자가를 세움〉처럼 수직구성을 따르는 이 그림에서 시선은 사다리를 타고 아래에서 위로 올라간다. 루벤스가 신성한 존재로서 예수를 묘사하는 데 몰두했다면, 렘브란트는 좀 더 예수의 인간적인 측면을 확대했다. 빛으로 환하게 밝혀진 무방비상태의 쇠약한 육체는 숭고함이 아니라 인간 존재의 죽음을 드러낼 뿐이다. 십자가에 남아 있는 피의 흔적은 죽음의 고통을 암시한다.

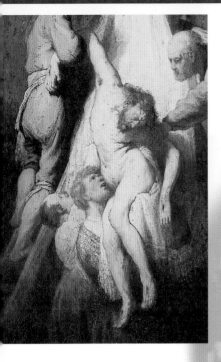

순백의 성해포가 예수의 시신을 지탱하는 사람들의 피곤한 얼굴이 부각되는 배경을 만든다. 렘브란트는 십자가 왼쪽에 놓인 사다리에 서서 예수의 팔 한쪽을 잡고 있는 파란 옷의 남자의 얼굴의 자신의 모습을 그려 넣었다.

오른쪽의 아리마대의 요셉은 우아한 옷을 차려입고 세련된 터번을 썼다. 빛이 예수와 그를 둘러싼 사람들을 구체적으로 드러내고 위엄 있는 요셉을 거의 어루만지며, 인물들을 '선택한다'. 마태복음에서는 아리마대의 요셉이 빌라도의 허락을 받아 예수의 시신을 십자가에서 내려 무덤으로 옮겼다고 전하고 있다.

빛은 마리아의 고통을 드러내기를 원치 않았던 것 같다. 마리아는 막달레나와 함께 십자가 아래에 앉아 있다. 카라바조의 그림처럼, 마리아의 얼굴이나 동반한 여자들의 옆모습 같은 중요한 디테일에 머무르는 빛은 예수를 십자가에서 내리는 이야기에 스며들어 있는 서정성을 이 장면에 부여한다.

얀 스테인

상사병 1660년

캔버스에 유채
61×52.1cm
뒤셀도르프 갤러리

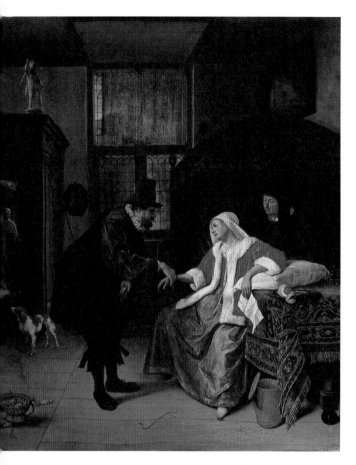

의사가 상사병을 앓는 소녀를 방문했다. 이 그림의 의미를 해석하기 위한 증거는 다양하다. 소녀는 "사랑의 고통을 낫게 하는 약은 아무데도 없다"라고 적힌 편지를 손에 들고 있다. 오른쪽 벽에는 두 연인이 그려진 그림이 걸려 있고, 왼쪽 상단에는 작은 쿠피도 조각상이, 바닥에는 변함없는 사랑을 상징하는 개가 있다. 중산층 가정을 방문한 의사는 네덜란드 장르화에 매우 빈번하게 등장한 주제로 스테인도 평생 자주 묘사했다(지금까지 최소한 20여 점의 버전이 알려져 있음). 이러한 유형의 그림에서 의사는 종종 '상사병'이 아니라 여기서처럼 예기치 않은 임신과 관련된 근심을 확인하게 된다. 화가 얀 스테인은 원근법적 조화와 세련된 트롱프뢰유 기법으로 실내 공간을 구성해 문 너머에 아늑한 정원이 있음을 암시했다. 문지방에는 여자와 구혼자로 보이는 남자가 서 있다. 스테인은 플랑드르의 취향에 맞게 식탁보에 놓인 수, 소녀의 풍성한 모피 코트, 껍질이 일부분 벗겨진 오렌지 등을 꼼꼼하게 묘사했다.

프란치스코 데 수르바란

황홀경에 빠진 성 프란체스코 1660년경

캔버스에 유채
65×53cm
만하임 갤러리

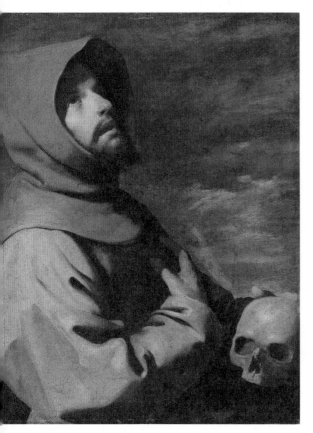

해골은 죽을 수밖에 없는 인간의 운명을 상징한다. 이탈리아와 직접적인 관련성을 찾을 수 없지만 수르바란은 카라바조의 종교적 도상이 전파되었다는 강력한 증거다.

성 프란체스코는 1182년에 아시시에서 태어났다. 그는 나중에 모든 재산을 버리고 프란체스코 교단을 창립했다. 단테는 "이 세상에 새로운 태양이 탄생했다"고 말했다. 스페인 출신의 화가 수르바란의 그림 속에서 프란체스코는 고동색의 수도사 복장을 하고 황홀경에 빠져 하늘을 바라보고 있다. 금욕적인 특성을 강조하는 불투명한 배경에서 움직임이 없는 조각적인 인물들이 두드러지는데, 이는 여러 수도회에서 사랑을 받았던 수르바란 그림의 고유한 특성이다. 수르바란은 1640년부터 프란체스코 성인을 종종 그렸다. 이 그림에서는 프란체스코 성인이 고행과 신비의 경험으로 얼마나 깊이 빠져들었는지 잘 드러난다. 이 그림은 환영의 체험과 관련되었지만, 고요하고 엄숙한 회화적 세계에서 극적 효과나 찬양을 암시하는 모든 요소를 배제하고 인간적인 모습을 유지하려는 의지가 보인다. 수르바란이 수도회의 사랑을 그렇게 오랫동안 받은 것은 바로 이러한 미묘한 균형 때문이다. 그림의 구성은 중세의 엄격한 구성을 연상시키지만, 죽음에 대해 자연스러운 인물과 시선을 둘러싼 불명확한 빛의 효과에 의해 긴장이 완화되었다.

패널에 유채
47.1×34.4cm
1906년부터 소장

프란스 할스

빌럼 크루스의 초상 1660년경

거의 손으로 칠한 이 유화는 구조와 표현을 결정하면서 매우 유려하게 인물의 초상을 만들어낸다. 어떤 정확한 규명을 넘어서 할스는 얼굴의 외관 뒤에 숨겨진 인간적 '실재'를 묘사했다.

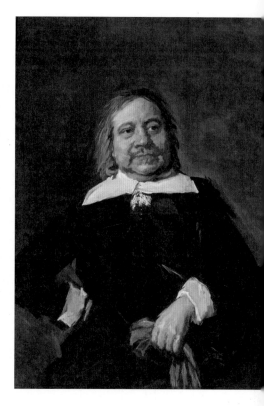

확실한 자료는 없지만 이 초상화의 주인공은 하를렘의 중산층을 대표하는 빌럼 크루스(Willem Croes)로 알려져 있다. 작은 크기의 이 그림 속에는 한 남자가 다소 장난스러운 자세로 앉아 있다. 그는 오른팔을 팔걸이에 걸치고 왼손에는 장갑을 들고 있다. 불투명한 배경에서 뚜렷이 드러나는 상반신은 예비 드로잉처럼 보이는 빠른 붓질로 그려졌다. 힘이 넘치는 얼굴도 마찬가지다. 주인공의 위엄과 고상함을 부각시키기 위해서 자세하게 묘사할 필요가 없다. 붓질은 큼직큼직하며 제스처는 매우 단호하고 풍부한 빛을 받고 있지만, 사용된 색채는 회색과 고동색과 검은색 등 몇 가지에 집중되었다.

이러한 색 위에서 환한 흰색 깃과 옷소매가 두드러진다. 할스의 다른 중요한 초상화와 마찬가지로, 이 그림에는 도덕적 판단이나 감상적인 경향이 아니라 오직 얼굴의 풍부한 표정과 진실성과 그것의 놀라운 힘이 내포되었다. 이즈음 오랜 화가 생활의 종착지에 가까워졌던 할스의 그림은 근대 화가들의 기준이 될 정도로 강력한 생명력을 획득했다. 인상주의와 후기인상주의 화가들, 쿠르베(Gustave Courbet)와 볼디니(Giovanni Boldini) 등은 프란스 할스의 선명한 필치와 순수함에 매료되었다.

헤라르트 터르 보르흐

강아지의 벼룩을 잡아 주는 소년 1665년경

캔버스에 유채, 패널로 옮겨짐
34.4×27.1cm
뒤셀도르프 갤러리

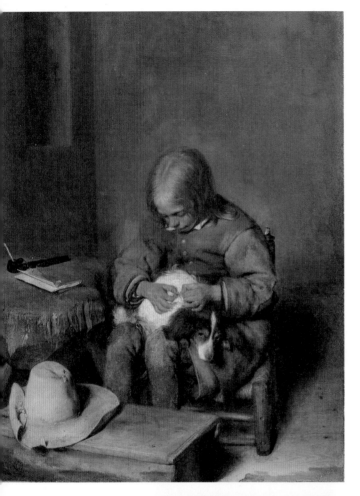

이 초상화는 화가의 아들로 추정되는 소년이 개의 벼룩을 잡고 있다. 17세기 네덜란드에서 이른바 '장르화'는 중산층 가정의 내부, 대중적인 장면, 혹은 이 그림처럼 단순한 초상처럼 보이는 장면 뒤에 언제나 숨겨진 의미가 있는 그림이다. 소년은 앉아서 벼룩 잡는 데 여념이 없다. 거친 나무 책상에 놓인 공책과 펜은 소년의 교육, 근면함, 규율, 그의 아버지가 아들에게 가르치고자 했을 명료함을 암시한다. 터르 보르흐는 아무것도 없는 단순한 배경에서 소년과 유순한 개의 다정한 모습을 부각시키며 자신이 뛰어난 초상 화가임을 증명했다. 공간 전체에 퍼지는 빛은 소년의 윗도리와 전경의 커다란 모자, 작은 의자, 벽의 모서리 같은 디테일에 부드러운 그림자를 드리우고, 그런 다음 소년의 머리 가르마에 집중되었다. 터르 보르흐는 이처럼 조용한 가정 풍경 묘사의 대가였다. 그의 그림에서는 독특한 섬세함과 극히 미세한 심리적 묘사가 흘러나온다.

공책과 잉크스탠드의 안정된 구성은 학습, 독서, 글쓰기 등의 고귀한 활동을 상징하며, 개벼룩을 잡는 비천한 일과 대비된다. 이 물건들은 칼뱅주의를 신봉했던 17세기 네덜란드의 엄격한 도덕을 암시하기도 한다.

캔버스에 유채
146×104cm
1698년에 안트베르펜에서 선제후
막시밀리안 에마누엘이 미술품 판매상 기스베르트 판 콜렌에게 구입

바르톨로메 에스테반 무리요

과일 먹는 아이들 1670년경

무리요는 자신이 살았던 세비야의 여러 교단의 수도원을 위해 제작한 거대한 종교화뿐 아니라 장르화와 초상화를 통해서도 뛰어난 솜씨를 증명했다. 〈과일 먹는 아이들〉은 풍부한 감수성이 드러나는 우아한 작품이다. 두 소년은 만족스럽게 공범자의 눈빛을 교환하고 있다. 한편 그들 옆에 놓인 포도 바구니는 매우 세련된 정물화를 연상시킨다. 〈과일 파는 소녀들〉과 마찬가지로, 무리요는 대중적인 주제에 도전했다. 소년의 발치의 세부 묘사, 흙이 묻은 더러운 손, 남루한 셔츠와 닳아 찢어진 바지, 세비야의 길거리의 삶에 지친 얼굴 등

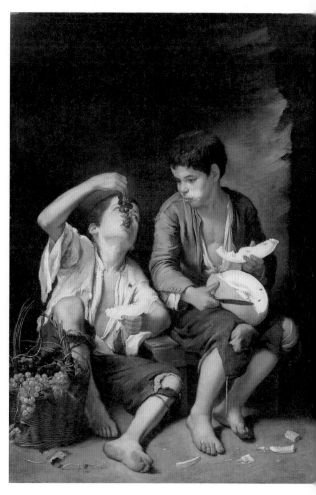

을 사실적으로 묘사했다. 주제의 단순성은 종교화 연작의 정교하고 부드러운 양식과 관련되어 있다. 인물들은 우아한 화려함을 표현하고 청년기의 활기를 이상화한다. 이 그림에서 사회고발의 의도는 전혀 보이지 않으며 오히려 쉬고 있는 두 소년의 순수하고 단순한 감정을 탐구하고 있다. 이러한 작품은 귀족 계층을 위해 제작된 것이다.

하루 종일 돈벌이를 한 후, 두 소년이 그늘에서 쉬면서 맛있는 '전리품'을 맛보고 있다. 진실한 눈빛은 카라바조의 소년들을 연상시킨다. 세비야의 뜨거운 태양이 얼굴에 반사되었다.

장 밥티스트 샤르댕

요리하는 여인 1740년경

캔버스에 유채
46×37cm
츠바이브뤼켄 갤러리

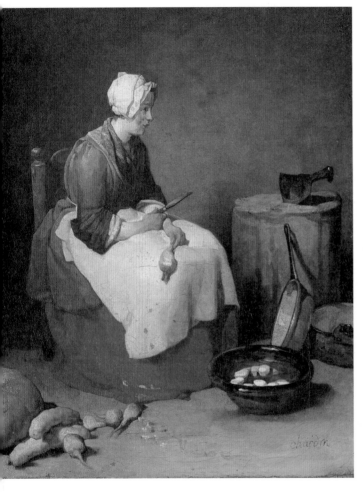

함을 불어넣었다. '무 껍질을 벗기는 여자'라는 제목으로도 불리는 이 작품은 17세기 네덜란드 회화에서 영감을 받았다. 이 그림에 삽입된 서민의 간소한 부엌살림들은 평범한 사물을 묘사하는 샤르댕의 놀라운 재능을 드러낸다. 거의 투명한 색조는 매우 가볍고 절제된 질감으로 인해, 몸을 살짝 구부리고 일에 열중한 여자는 견고한 동시에 점점 사라지는 느낌을 준다. 바닥에 놓인 호박과 순

아카데미 교육과는 거리가 먼 샤르댕은 눈앞에 있는 것을 부지런히 그렸다. 그는 아카데미의 전형인 상세한 드로잉을 거의 하지 않았고, 두터운 물감 층을 겹쳐 그림에 '불을 밝혔다'.

당대 중요한 비평가였던 드니 디드로(Denis Diderot)는 샤르댕을 '위대한 마술사'로 정의했다. 비록 샤르댕이 아카데미의 정규교육을 받지 않았음에도 말이다. 이러한 정의는 겉보기에 힘들이지 않고 획득한 것 같은 색과 구성의 조화에서 비롯되었다. 샤르댕은 이런 방식으로 일상적인 일과 사물에 엄숙

무, 오른쪽의 요리도구, 인물은 훗날 폴 세잔(Paul Cézanne)이 매우 좋아하게 되는 세련된 정물화의 특성을 보여준다. 정교하게 스케치된 여인의 옆모습과 생기 넘치는 눈에서 느낄 수 있듯이, 샤르댕은 세심한 초상화가의 면모를 보여주었다. 복잡하고 느린 색조의 배합으로 색채의 효과가 표현되었다.

캔버스에 유채
59×73cm
츠바이브뤼켄 갤러리

프랑수아 부셰

엎드린 소녀 1752년

부셰는 색조에 대한 해박한 지식을 이용해 이 그림을 그렸다. 왼쪽에서 들어오는 빛이 침대 옆에 떨어진 벨벳 쿠션에 선명하게 반사되었다. 물건이 어질러져 있다. 이는 소녀가 은밀하고 내밀한 순간에 불시에 포착되었다는 인상을 준다.

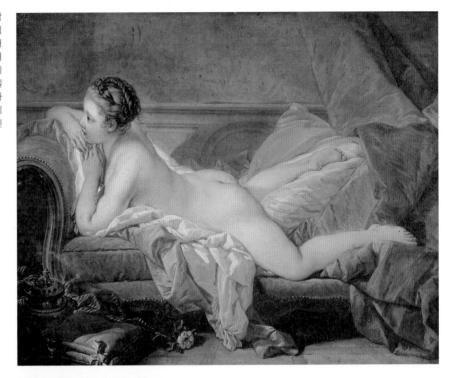

엎드린 소녀는 당시 19세였던 루이즈 오뮈르피다. 부셰가 궁정의 이 초상화를 루이 15세에게 보여주었다. 루이 15세는 그녀를 만나보고 싶어했고, 나중에 이 여인은 그의 정부가 되었다. 와토(Jean-Antoine Watteau)의 미술에 영향을 받은 부셰는 로코코 양식을 날카롭게 해석했던 화가였다. 그는 후원자였던 퐁파두르 부인의 주문으로 매력적인 초상화와 벨뷔의 크레시성의 중요한 장식품을 여러 점 제작했다. 덕분에 프랑스의 궁정에서 그의 명성은 더욱 굳건해졌고 마침내 왕의 수석화가와 고블랭의 명망 있는 태피스트리 공장의 감독 직함을 얻기에 이르렀다. 소녀의 자세와 활력 넘치는 나체는 이 그림에 에로틱한 힘을 부여한다. 실제로 소녀의 순진무구한 표정과 천진하거나 혹은 의도적인 요염한 자세가 강렬하게 대비된다. 소녀가 그림의 내부공간을 차지하고 있다. 이는 이미지에 신비로움을 더한다. 주위에서 소녀를 보고 있는 누군가를 상상하지 못하기 때문이다.

잠바티스타 티에폴로

동방박사의 경배 1753년

캔버스에 유채
408×210.5cm
1804년에 프랑켄의 슈바르츠바흐 수도원에서 입수

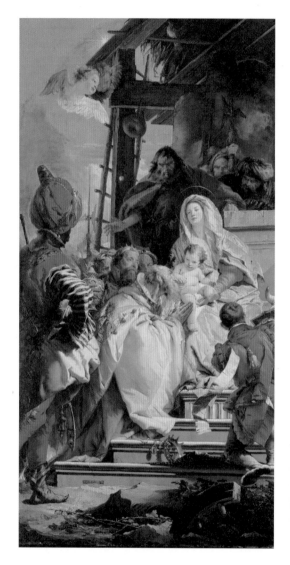

빛과 그림자가 교묘하게 결합된 계단의 세부 묘사에서 독특한 장식과 환영을 창출하는 솜씨가 드러난다. 세련된 정물화에서처럼 왕관과 목걸이는 우연히 놓여 있는 것처럼 보인다.

이 그림은 티에폴로가 뷔르츠부르크에서 지낸 3년의 결실이다. 슈바르츠바흐의 베네딕트 교회의 제단화로 제작된 이 기념비적인 그림에서는 당시 티에폴로가 주교 카를 필립 폰 그라이펜클라우의 저택에 그린 웅장한 프레스코화의 흔적이 엿보인다. 구성은 전형적으로 베네치아적인 구성에 따라, 티치아노의 제단화를 연상시키는 사선 흐름을 따르고 있다. 전경에 뒷모습으로 그려진 무어인 왕자는 외부에서 안으로 들어오는 것처럼 보인다. 옆구리에 얹은 손은 관람자와 가까이 있다는 착각을 불러일으킨다. 그의 터번부터 장화, 위쪽에서 오는 빛이 반사된 값비싼 직물에 이르기까지 이국적이고 사치스러운 디테일이 함께 묘사되었다. 그림

의 중심에 여왕처럼 차려입은 성모마리아는 매우 밝은 색으로 그려졌고, 그 앞에는 왕이 꿇어앉아 있다. 극장 무대 같은 공간, 특히 복잡한 건축구성과 생기 넘치는 색채배합에서 베로네세의 그림이 연상된다.

캔버스에 유채
67.7×90.5cm
1909년부터 소장

프란체스코 과르디

갈라 콘서트 1782년

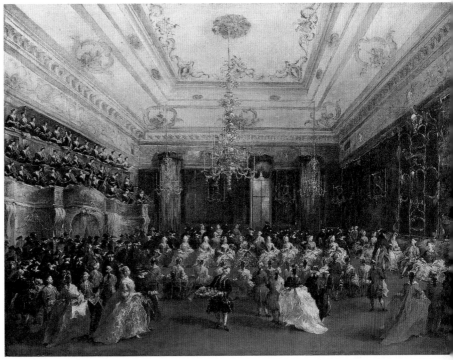

무라노의 유리 샹들리에가 무도회의 음악을 반향하는 듯하다. 화가는 작은 붓질로 고상한 모습의 초청자들과 반짝이는 치마를 입은 여자들, 그리고 이처럼 화려한 광원도 묘사했다.

이 그림은 피우스 4세와 이른바 "북구의 백작" 러시아의 폴과 마리아 표도로브나의 방문을 환영하기 위해 1782년에 베네치아 의회가 주문한 네 점의 연작 중 하나다. 이때, 산마르코 광장의 프로쿠라티에 누오베의 필라르모니치 방에서 저녁 공연이 성대하게 개최되었다. 베네치아의 부유하고 고상한 사람들이 사치스러운 방 안에 모여 있다. 오케스트라는 우아한 검은색 옷을 입은 젊은 여자로 구성되어 있다. 왼쪽의 무대에서 상반신을 불쑥 내민 이들은 로코코의 세련된 장식 효과를 만들어낸다. 마치 작은 디테일도 놓치지 않으려는 듯, 화가가 무도회를 보면서 가볍고 아주 빠른 붓질로 이 그림을 그리는 듯하다. 매부 티에폴로나 또 다른 유명한 베두타(Vetuta) 화가 카날레토와 벨로토(Bernardo Bellotto)와 달리 과르디는 베네치아에 평생 살았다. 아주 빠르고 활력 넘치며 때로 다소 극적인 회화기법을 구사했던 그는 18세기 베네치아 미술계에서 변두리에 머물러 있었다. 하지만 그림 속, 연약한 나비처럼 보이는 인물들이 발산하는 불안정한 아름다움은 프란체스코 과르디를 탁월한 거장으로 만들어준다.

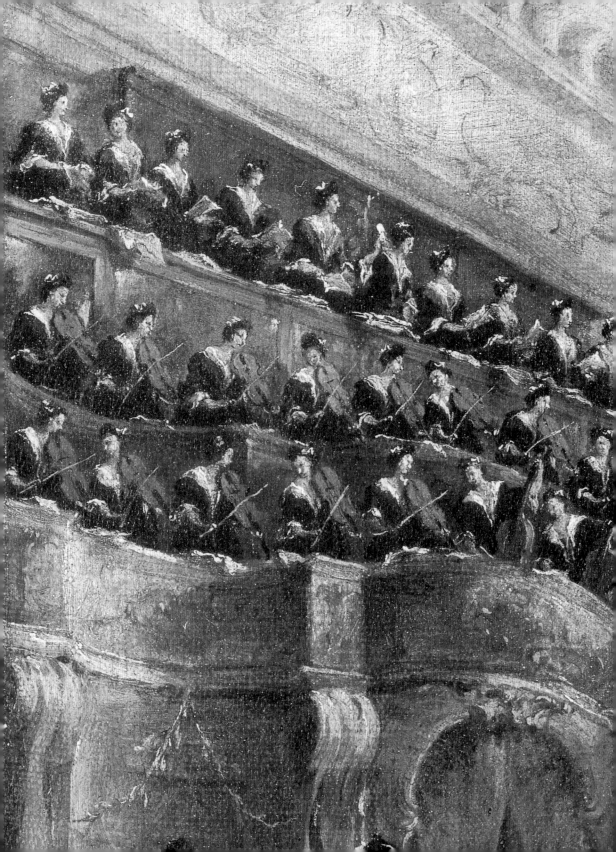

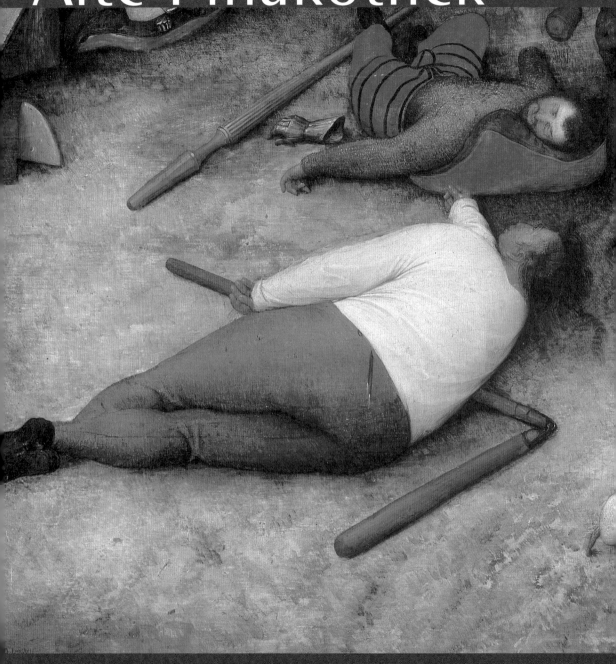

알테 피나코테크
암스테르담 파울뤼스 뱃떠르가 7번지
Barer Straße 27
80799 München

Tel : +49 (0)89 23805 216
info@pinakothek.de
www.pinakothek.de

개관시간
10~18시(수~일요일)
화요일은 20시까지 개관
18세 미만은 무료입장

휴관일
월요일, 참회 화요일
5월 1일, 12월 24, 25, 31일

교통편
버스: 154(Schellingstraße역 하차)
지하철:U-Bahn U2, U8선
(Theresienstraße역 하차),
U3, U6선(Odeonsplatz역
혹은 Universität역 하차)
트램: 27(Pinakotheken역 하차)

편의시설
오디오가이드
서점
카페테리아
휴대품 보관소

가이드 투어
가능시간은 개관시간과 동일. 75분 소요. 참가비
는 100유로로 선으로 요일(일요일/공유일 요금추
가)과 선택언어(독일어 외에 영어/프랑스어/이탈
리아어/스페인어 등 선택시 요금추가)에 따라 달
라짐. 단체예약은 최대 25명이며, 다음에서 가능
하다.
Phone : 0049 (0)89 23805 284
Fax : 0049 (0)89 23805 251
Email : buchung@pinakothek.de
(2014년 기준)

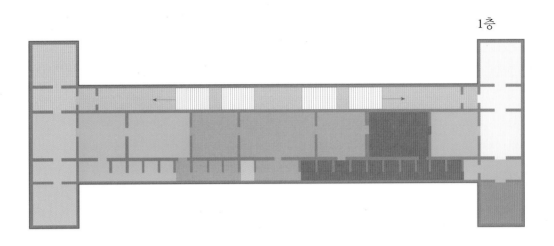

1층

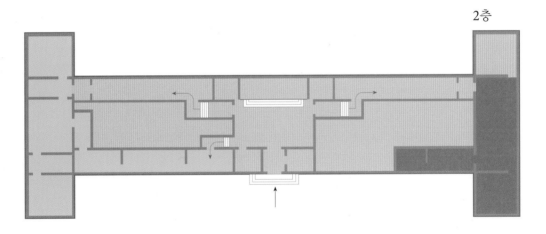

2층

15~16세기 독일회화

15~16세기 플랑드르 회화

17세기 플랑드르 회화

네덜란드 회화

17세기 독일 회화

이탈리아 회화

스페인 회화

프랑스 회화

16~17세기 회화

화가 및 작품 색인